合唱曲目

（中国作品）

排练技巧与艺术处理

丁 毅 著

清华大学出版社

北京

版权所有，侵权必究。举报：010-62782989，beiqinquan@tup.tsinghua.edu.cn。

图书在版编目（CIP）数据

合唱曲目（中国作品）排练技巧与艺术处理 / 丁毅著. —北京：清华大学出版社，2024.3
ISBN 978-7-302-65899-3

Ⅰ.①合… Ⅱ.①丁… Ⅲ.①合唱—歌唱法—教材 Ⅳ.①J616.2

中国国家版本馆CIP数据核字（2024）第065185号

责任编辑：宋丹青
封面设计：傅瑞学
责任校对：王荣静
责任印制：沈　露

出版发行：清华大学出版社
　　网　　址：https://www.tup.com.cn，https://www.wqxuetang.com
　　地　　址：北京清华大学学研大厦A座　　邮　编：100084
　　社 总 机：010-83470000　　邮　购：010-62786544
　　投稿与读者服务：010-62776969，c-service@tup.tsinghua.edu.cn
　　质量反馈：010-62772015，zhiliang@tup.tsinghua.edu.cn
印 装 者：大厂回族自治县彩虹印刷有限公司
经　　销：全国新华书店
开　　本：210mm×297mm　　印　张：10　　字　数：171千字
版　　次：2024年5月第1版　　印　次：2024年5月第1次印刷
定　　价：59.00元

产品编号：096098-01

清华大学教学改革项目资助

序

2020年10月，中共中央办公厅、国务院办公厅印发了《关于全面加强和改进新时代学校美育工作的意见》，文件明确提出，美育是审美教育、情操教育、心灵教育，也是丰富想象力和培养创新意识的教育。艺术教育作为美育的重要组成部分，是实施学校美育的重要途经和载体，通过艺术课程教学及丰富多彩的艺术实践活动，提升学生审美素养与文化素质，实现艺术培根铸魂、启智润心的教育功能。合唱艺术是声乐表演的一种重要形式，有其独特的魅力，尤其是分声部混声合唱，较独唱、齐唱等表演形式音域更广阔、色彩变化更丰富、声音更富于张力、气息保持更持久、和声效果更美妙，具有很强的艺术表现力和感染力。也正因为合唱艺术是集体表演形式，从中也能培养学生的团队精神、奉献精神，寓教于乐，润物无声。相比其他表演艺术形式，合唱活动对参加人员的基本功和客观条件要求较低，既可以登上艺术殿堂，也可以作为班级活动，是普及性最强的一种表演形式，适于在学生中普及与推广。

清华大学自建校以来，一直高度重视艺术普及教育，不仅有大量艺术普及课程，还有多个学生艺术类社团，开展丰富多彩的艺术实践活动。其中，合唱活动是在清华园开展最早的艺术教育活动。早在1912年，清华就有"唱歌团"，在抗战救国的危急时期，以文艺为武器勇敢战斗，演出救亡歌曲，鼓舞斗志，凝聚力量。合唱队始终坚持从同学中来，到同学中去，演唱大量古今中外的经典作品，并鼓励教师、学生原创，改编经典作品，创作具有时代特色、青春气息的声乐作品。经过历任指导教师和外聘艺术家的长期系统训练，始终保持队伍良好的演唱艺术水准，在国际合唱比赛、全国大学生艺术展演、北京市大学生音乐节等重要赛事中取得优异成绩，参加了新中国成立六十年、七十年、建党百年及清华大学百年校庆等重大庆典活动，并在"一二·九"歌咏比赛、活跃校园文化生活中发挥了重要作用。

丁毅老师2013年从中央音乐学院指挥系硕士毕业后入职清华大学，经过十年教学成长，成为受学生喜爱的青年教师，她带领学生参加重大赛事及庆典活动，取得优异成绩。实际工作中，无论是重要比赛还是校园文化活动，都面临选材难的问题，另外，很多指挥对作品的理解、处理和呈现有不足之处。工作交流中，我也希望丁毅老师能把清华大学学生艺术团合唱队表演的作品及她在实际指挥过程中对作品的理解、处理方法进行梳理，分享给同行，为其他高校合唱通识课程和学生合唱团表演提供

一些借鉴。

这本合唱教材的主要内容不仅包括合唱队近年来所演唱的中国优秀经典的混声合唱作品，如《黄河大合唱》选段、《教我如何不想他》等，还重点精选了合唱队近年来在国内外数次获奖的优秀原创作品无伴奏混声合唱——《风》，详细剖析排演的要点及难点，引导学生正确把握作品的艺术风格。此外，还包括丁毅老师鼓励学生原创的十首作品及其解读。

我认为这本教材有两点特色比较突出。首先是不再以大篇幅的曲谱为主要内容，而是直接对精选的排演作品的"干货"内容进行提炼，以合唱队的排演经验为指导选取案例，有非常强的实践指导意义，加强了读者对不同风格的诠释表达的深层次理解。其次是通过对排演技巧的剖析，启发读者建立"二度创作"的指挥思维及意识，提升对合唱作品的分析能力与实践技巧的掌握，通过"理论—实践—理论"模式，将理论基础与舞台实践紧密结合，在舞台实践过程中验证并优化新的理论知识结构，作为对实践结果的核心支撑，更高效地对实践结果进行提升，培养指挥和合唱队员形成正确的合唱艺术美学观念。

我也非常欣喜地看到，这本教材始终贯彻落实清华大学"价值塑造、能力培养、知识传授"三位一体育人理念，将"道"与"术"有机结合，这是一位青年教师十年教学经验与体会的梳理总结，也希望它成为丁老师今后发展和进步的基础，为高校学生合唱团建设，为合唱艺术发展做出他们这一代人应有的贡献。

赵　洪（清华大学艺术教育中心主任）

2024 年 3 月于清华园

前 言

我在与清华大学学生艺术团合唱队共同前行的十年间，总算是积累了一些经验与工作心得。三年前，清华大学艺术教育中心主任赵洪老师建议，可以将这十年排演的优秀作品进行梳理，提炼出排练与舞台艺术处理的要点，既可以作为当前合唱教学的归纳总结，也能为今后排演这些作品提供一些参考。因此，在赵老师的支持和指导下，我申报了清华大学本科教材及教学资源立项建设的"普通高校合唱通识课教材建设"项目，获批资助。

清华大学学生艺术团合唱队的前身要追溯到1912年。它是一支已有百余年历史的队伍，目前已成长为一支在编队员百余人，训练规范、队伍建制完善的校园文艺代表队。队员均来自清华大学各个院系、非音乐专业的同学，他们既怀着对科学的崇高敬仰，也葆有对艺术的热忱之心。多年来，合唱队在国内多位合唱艺术专家的指导下，致力于发展多样化的艺术形式，曾赴瑞典、美国、新加坡等国家以及港澳台等地区参加比赛和演出。近十年来还曾多次参加国家级大型演出，如建党百年广场合唱、《伟大征程》文艺演出、国庆70周年广场合唱和广场联欢活动、国家大剧院"黄河·全球华人音乐会"、第十三届中国国际合唱节等，深得社会各界赞誉。

值得一提的是，2016年至2018年，合唱队凭借一首无伴奏混声合唱《风》，接连斩获北京市和教育部大学生艺术展演金奖。2019年，我们首次出征国际比赛，将这首作品带到瑞典哥德堡"世界合唱大奖赛暨第四届欧洲合唱比赛"，一举拿下青年组公开赛及大奖赛两项国际金奖。这是近20年来首次参加国际混声合唱组比赛，同学们非常振奋，这也证明了我们目前的合唱教学理念与审美观念得到了国际专家的一致认可。从事高校艺术教育的老师都面临同样的问题，那就是每年都有毕业生，每年也都有新入队的学生，清华合唱能够将这首高难度作品持续保留、打磨出来，实在是不容易的一件事。可以说，我们对《风》的独家诠释是值得在本书中进行总结的，在这里要感谢作曲家中央音乐学院周娟教授创作的这首优秀作品以及她对我们诠释的认可与肯定。

考虑到2012年合唱队时任指导教师冯元元教授已出版过《清华大学艺术团合唱曲集》，它包含多首经典中国曲目，本书不再进行曲谱的重复收录与编辑。本书从合唱队十年间排演的作品中精选出26首曲目，均以现场排练与舞台演出为参考案例，对排练要点与指挥艺术诠释进行归纳总结。未来也会将这部分相关的多媒体音视频资料建设好，为大家提供更多参考。为落实近年来国家和学校的高校美

育建设相关政策，鼓励学生积极原创，特收录合唱队学生近五年的 10 首优秀创编作品，这些作品均在合唱队进行过排演实践，受到师生们的一致好评，激发了学生的创编热情，也期待他们有更多更好的作品从清华园里传唱出去。

感谢清华大学教务处和教学质量评估中心的各位领导、专家对本教材的出版给予帮助。感谢艺术教育中心赵洪主任对青年教师的栽培，并为本书作序。感谢林叶青副主任、肖薇副主任以及中心所有其他同事的关心与帮助。

与清华大学学生艺术团合唱队相伴前行的十年间，有无数时光缩影的回忆涌上心头。感谢合唱队的前任指导教师对我的信任与支持，感谢清华合唱队的每一位同学在每一个关键时刻，都坚定地与我站在一起，共同抒写青春与歌声。这些青春与歌声将永远留在校园里，留在清华合唱队的记忆里，是我继续向前的动力和底气。新清华学堂的舞台因为你们而更加温暖璀璨。

最后，感谢清华大学出版社与艺术编辑室主任宋丹青老师团队的无私帮助。

因笔者学术能力有限，如有不妥之处，还请各位专家、同仁读者多多批评指正。

<div style="text-align:right">

丁　毅

2024 年 3 月于清华园

</div>

目 录

第一章 经典合唱作品指挥技巧及艺术处理

1. 黄河船夫曲 — 003
2. 黄水谣 — 005
3. 保卫黄河 — 007
4. 怒吼吧,黄河! — 009
5. 西风的话 — 011
6. 教我如何不想他 — 012
7. 海韵 — 014
8. 雨 — 017
9. 唱唱唱 — 018
10. 如梦令 — 019
11. 雨后彩虹 — 021
12. 大漠之夜 — 023
13. 嘎哦丽泰 — 025
14. 南屏晚钟 — 027
15. 半个月亮爬上来 — 029
16. 青春舞曲 — 030
17. 天路 — 032
18. 掀起你的盖头来 — 034

第二章 获奖作品指挥技巧及艺术处理

1. 风 　　　　　　　　　　　　　　　　039
2. 月亮偏西了 　　　　　　　　　　　　057
3. 三十辐 　　　　　　　　　　　　　　062
4. 二月里见罢到如今 　　　　　　　　　070
5. 心光·时光 　　　　　　　　　　　　074

第三章 原创作品排练技巧及艺术处理

1. 马兰花开 　　　　　　　　　　　　　095
2. 山的远方 　　　　　　　　　　　　　099
3. 摇篮曲 　　　　　　　　　　　　　　107

第四章 学生原创作品

1. 你陪伴我 　　　　　　　　　　　　　115
2. 致先生 　　　　　　　　　　　　　　122
3. 黄杨扁担 　　　　　　　　　　　　　132
4. 雨后西湖 　　　　　　　　　　　　　135
5. 蓝花花 　　　　　　　　　　　　　　137
6. 你是人间的四月天 　　　　　　　　　140

第一章

经典合唱作品指挥技巧及艺术处理

1. 黄河船夫曲

《黄河大合唱》由光未然作词，冼星海作曲，是一部大型声乐套曲，共分八个乐章，于1939年4月13日首演于延安[①]。这是一部属于中华民族的伟大的合唱作品，凝聚了所有中华儿女的爱国精神，堪称我国民族合唱艺术之瑰宝。

2015年，为纪念中国人民抗日战争暨世界反法西斯战争胜利70周年，清华大学、中央音乐学院都举行了专场音乐会，笔者有幸回到中央音乐学院参与排练，观摩当时已92岁高龄的严良堃先生对《黄河大合唱》的艺术处理，受益匪浅。我们都知道严先生是冼星海的弟子，指挥过上千场《黄河大合唱》，是《黄河大合唱》最权威的诠释者。2019年为庆祝新中国成立70周年，清华大学再次演出《黄河大合唱》，笔者在排练时，尽最大努力将严先生的艺术处理分享给学生，向已逝的严先生致以最大的敬意。

本书精选《黄河船夫曲》《黄水谣》《保卫黄河》《怒吼吧，黄河！》四首混声合唱，逐一进行指挥处理的讲解。

《黄河船夫曲》是《黄河大合唱》的第一乐章，运用了劳动号子的音调素材，演唱时开嗓第一声要有气势，生动表现出劳动人民与黄河惊涛骇浪英勇搏斗的情景。前奏速度很快，2/4拍，指挥要准确把握好前奏与朗诵的速度、配合，为合唱进入做好充分的"起拍"准备。合唱进来速度不变，但节拍为3/4拍，女高音、女低音、男高音声部的"咳哟"是长音，要按照$f\!f$的力度，把音头强调出来，同时气息保持饱满。男低音则是连续进行的"划哟"，容易有延迟或滞后的现象，指挥一定注意节拍的准确，可采用带棱角的三拍图示，动作不必太大，但每拍要非常

[①] 严良堃. 黄河入海流——黄河大合唱的指挥与处理[J]. 音乐研究，2000.2.

集中。第 44 小节回到 2/4 拍，高声部与低声部呼应式互动"划哟，冲上前"，尤其"冲上前"的前十六后八节奏型，在这样一个较快的速度与紧张的情绪里，容易造成衔接不稳定，可采用分手指挥，既对声部交替有明确提示，也使起拍对速度的预示更加清楚。

第 52~59 小节，是一个由慢渐快的处理，男高音声部领，众人和。指挥可以由小分拍过渡到合拍，同样的处理在第 64~70 小节再次出现。而第 72 小节，全体是后半拍带重音进入，指挥一定要强调正拍（此处正拍有大管、长号、定音鼓、大提琴、低音提琴，全部有重音记号），并采用干净利落、集中、有爆发力的拍点，甚至可以将起拍的提前量进行一点点加速，便于在正拍演奏的低音组乐器积极准确进入。

第 106 小节，*Andantino*，4/4 拍舒缓的音乐响起，指挥注意在 *legato* 时保持流动，第 110 节男高音处在"高音区"，因此如何平衡好男高音的音量是关键，向女低音靠拢。演唱时"我"字、"河"字都要充分咬字，"心哪安—安"和"气哪喘—喘"都要 *legato*，且两句要做一个"渐强—渐弱"（常说的"枣核"）和一点点渐慢，实际上就是情绪的自然松缓，贴合词意"喘—喘"。之后马上变成"战斗"状态，速度为 *Allegro*，2/4 拍，全体 *f*，且前面接一个 1/4 拍，其实就相当于起拍，指挥在此处不要有多余的动作，起拍干净，加速停顿，准确把握好情绪及速度的转换。第 123 小节的大三连音，毫无疑问打分拍，可用三拍子图示，也可以采用一拍子连续强调的方式。最后要注意，结尾全体男声的三次"咳"，"*poco a poco dim.*"，不要突弱，一点点渐弱，保证音高、音准的同时，多送一点气，女声最后一个字"咳"贴着男声进来，在弱的力度里保持整体的统一，不能破坏层次，指挥的手势与表情可以做一点提示。

2. 黄 水 谣

《黄水谣》是《黄河大合唱》的第四乐章，是一首非常经典的混声合唱作品，经常在音乐会上单独演出。该曲为单三部曲式，A-B-A，两种节拍分别是 2/4 拍与 4/4 拍。指挥要着重把握好情绪及速度的对比，处理好内在戏剧冲突。

前奏 2/4 拍，速度先是 *Andante*，之后 *Moderato*，尤其一开始在二提琴、中提琴 *pp* 的铺垫下，圆号 *solo* 由后半拍进入，指挥要注意起拍的呼吸感和线条感，顺着 *solo* 走，尽量避免太过棱角的图示。*Moderato* 部分，指挥图示拍要清楚且流动，并把音乐的走向提前预示给合唱。

A 段是女声合唱，整体基调是连贯、流畅的，但严良堃先生有几个地方的处理非常精彩，使自然景观的画面里增添了几分人文生活气息，音乐形象一下生动许多。第一个字"黄"的"h"要充分咬字，且一直 *legato* 连到下一句"河流万里长"。"奔腾叫啸"的"奔""腾""叫"采取 *non legato*（不连，但不是 *staccato* 跳音）的处理，指挥的手势也要同步配合恰当。"开河渠、筑堤防"的"开"与"筑"，用一点点 *staccato*，稍稍断开，画面感就灵活生动了。"麦苗儿肥啊豆花儿香"，整句做"枣核"，同时最后一个字"香"做一点点渐强，将"xiāng"的"xi"多用气声送一下，之后快速归韵。此段最精彩的当数最后一句"男女老少喜洋洋"，"少"字可以轻轻断开，"喜"字采取 *non legato*，"洋洋"回到 *legato*，也就是说用"少"字和"喜"字在整体 *legato* 的基调中点缀开来。此段指挥可采用横向的线条挥拍与点状结合的方式。

B 段是混声合唱，第一句"自从鬼子来，百姓遭了殃！"由全体男声以愤慨的情绪演唱，每个字都要带一点音头，强调语气，速度降为 *Adagio*，节拍 4/4 拍，指挥可采取分拍，以纵向挥拍的方式将音乐情绪表达出来，与前面 A 段形成强烈对比

和冲击。"凄凉"的"凄"做突弱处理，形成反差，声断气不断的语气，同时女低音补充的"凄凉"二字要控制好力度，在其他声部保持长音的情况下，尽量避免跳出来，依然要保持咬字位置的统一。"丢掉了爹娘"可稍稍提一点速度，流动起来，"回不了家乡"再慢下来。指挥对速度的把握直接决定着情绪的推动与音乐形象的刻画。

再现 A 段，女声合唱，同头异尾，速度也更慢（*molto meno mosso*），在 *legato* 的基调上，借鉴戏曲的唱腔处理，如"妻离子散"的"妻"可稍稍断开，这样既保证前面一句"黄水奔流日夜忙"的连贯性和完整性，又可以巧妙进行换气。后面那句"妻离子散"稍加拉宽，将那种悲痛万分的情绪刻画得更加细致。此处指挥可以采取分拍图示，"天各一方"恢复为合拍，最后 6 小节的尾奏要顺着前面的情绪，渐慢的处理可采取分拍。

3. 保卫黄河

《保卫黄河》为《黄河大合唱》的第七乐章，紧接前面《黄河怨》这首高难度的女高音咏叹调，一转悲愤难掩的苦楚，迅速转向情绪高昂的战斗状态，同时刻画出有勇有谋的中华儿女形象。该曲由四段组成，演唱形式分别是"齐唱——二部轮唱——三部轮唱——齐唱"，是《黄河大合唱》中传唱度最高的作品，常在音乐会及各类活动中单独演出。

速度较快，*Allegro*，2/4拍，注意起拍与朗诵词的配合，第13小节的突弱与渐强，手势要清晰准确，可采用"点线结合"指挥法。第一段提示齐唱"风在吼"的起拍，一定要注意提前量和停顿，正拍打点要有爆发力，动作不必太大，但要集中。开头两小节一句，明确给出所有带重音的拍点。第25小节，"河西山岗万丈高"力度对比，从 *f* 到 *mf*，附点节奏的出现使乐句更加灵动，演唱时可以带一点 *staccato*。第29小节，"万山丛中抗日英雄真不少"，力度回到 *f*，此处应尽量 *legato*，与最开始 *f* 带重音的乐句形成对比，直到第39小节"端起了土枪洋枪"，节奏型短促有力，与开头一样，可采用有爆发力的拍点指挥。尤其要注意的是第44小节，合唱在正拍休止，转而替代的是带有 *sf* 的定音鼓与铃鼓密集的前十六后八节奏型，指挥要单手给予提示，合唱在第二拍演唱，挥拍图示要准确，避免拖泥带水。

第二段是女声与男声二部轮唱，乐队部分是密集的十六分音符与拨弦的配合，全体力度为 *p*，让人仿佛看到了有勇有谋的"游击队"战士，把敌人耍得团团转。乐句的处理延续第一段，但都要在 *p* 的层次里进行，直到"端起了土枪洋枪"可以稍稍出来一点，*mf* 力度，之后一点点渐强，为第三段铺垫。此段指挥手势幅度不大，但要保证声部提示及乐句衔接的准确。

第三段是女声与男高音、男低音的三部轮唱，力度 f，与前面一段形成对比。可采用"双手分工"方式对轮唱声部进行提示，注意给男低音声部的起拍要多一点加速停顿，可有效避免延迟滞后。与前两段不同的是，该段增加了衬词"龙格龙格龙格龙"，要注意主调与衬词的关系，否则听上去杂乱无章。主调的每一句都要强调，衬词要咬字清楚且轻巧有弹性。第 93 小节的衬词，注意小六度跳进音程的音准。第 123 小节，衬词以密集十六分音符出现，注意节奏准确，咬字清晰。第 126 小节，男高音声部采用动机的时值扩张（八分音符扩至四分音符）方式，在另外两个声部紧锣密鼓的前进中，指挥要着重关照该声部，给予充分力量，处理好张力。另外该段收束要整齐，严格按照时值收束，不可随意增加延长处理，这样后面乐队间奏才可衔接紧凑，简洁有力。

乐队间奏部分，铜管是主角，分别由长号、圆号、小号依次演奏此曲主题乐句，弦乐与打击乐的交织配合，烘托出雄壮有力的氛围。第四段齐唱在降 E 调上，进入前的四小节，由乐队以反向进行与突弱并渐强的方式，与齐唱紧密衔接，指挥一定要注意情绪推动，速度准确，节拍稳定，将起拍的提前量做好，可带一点点加速，使得齐唱一开口的"风在吼"具有压倒一切的气势。最后 7 小节，在全体 ff 力度上，小号明亮的音色，演奏扩张主题动机，似战斗号角再次吹响，为《怒吼吧，黄河！》以及最后的胜利埋下伏笔。

4. 怒吼吧，黄河！

《怒吼吧，黄河！》是《黄河大合唱》的最后一个乐章，作为整部《黄河大合唱》的终结，是艺术性最高的一段。在《保卫黄河》高昂的士气与激昂的情绪带动下，对此曲的处理还有没有空间和余地？答案是显而易见的。这首作品融合了中西多种音乐风格，作曲技术手段的运用也要比前面几个乐章更加丰富，因而无论是技术表现还是艺术处理都增加了不小的难度。

前奏部分先由 *Andante* 开始，将前面《保卫黄河》紧张热烈的氛围稍加松缓，之后从 *Allegro* 开始，在全体弦乐颤弓密集演奏之上，是木管此起彼伏的十六分音符六连音，似狂风暴雨登场，朗诵也从此处进入："听啊！珠江在怒吼！扬子江在怒吼！啊，黄河！掀起你的怒涛，发出你的狂叫，向着全中国被压迫的人民，向着全世界被压迫的人民，发出你战斗的警号吧！"，短短几句词，已经将此曲的段落结构与音乐情绪清晰完整地刻画出来。合唱部分一开始就是扣题的齐唱"怒吼吧黄河"，作曲家冼星海运用戏曲风格的手法，字字铿锵有力，开口就有"怒吼"的气势和状态，指挥此处对速度的掌控力要非常强，起拍要有爆发力，每个字都要挥到，可用图示分拍，也可依着情绪单拍子顿开指挥。第一个字"怒"音区低，且是 u 母音，穿透力不如 a 母音强，因此要注意吐字。连续三次的"怒吼吧黄河"，在第三次演唱时，要与前面形成对比，速度拉宽（*rit. molto*），情绪推动，此处一定要用带图示的分拍，"河"字回原速。

精彩的复调手法在第 38~46 小节这段呈现，四个乐句主题分别由男高音、男低音的严格模仿、女高音、女低音、男高音依次引领，其他声部作为"对题""答题"，使得结构层次丰满清晰。指挥一定要处理好该段复杂的声部对位与衔接，并通过力度对比使该乐段的织体主次分明。

第 47 小节，***Andantino***，3/4 拍，情绪悲痛，由全体女声的"啊"呜咽引出，弱起带一点点小起伏，男高音与男低音随后贴进来，要注意男高音可 *sotto voce* 演唱，延绵悲痛情绪，轻柔但不虚弱。第 59 小节再次运用复调手法，由女中音率先引入"五千年的民族"，随后是男高音、男低音、女低音、女高音，要注意第 68 小节女低音和第 69 小节的男高音是高音区，要控制好力度和音色，不要突兀冒出来。第 72 小节最后"受不了"可在音乐情绪里稍加拉宽。

Allegro，第 74 小节，2/4 拍，转速，情绪对比，密集节奏型要准确，呼吸要有支持但不急促。第 88 小节"保"字要收得干净果断，与后面突弱"你听"形成反差，第 95 小节正拍重音的音头要强调。第 118 小节"啊"的装饰音，不要太快，速度降下来慢唱，甚至可以处理成八分音符，情绪要铺垫好，这一句"啊黄河"是后面连续"怒吼吧"的小引子，而第 120~126 小节的"怒吼吧"先紧后松，从第 123 小节开始随着全体男声以切分音的形式向上攀爬而逐渐拉宽速度，直到最后三个字"怒""吼""吧"，尤其"吧"字一定要特别注意，因为是开口音，女高音、男高音又都在高音区的降 B 音，再加上情绪、力度、速度的推动，到此处很容易唱得过响，也就是常说的有一点"炸"，还有时值不要拖沓，因此指挥在处理这段时要注意把握好整体，情绪与手势及表情的配合要恰当，建议以圆润的手型与饱满有力的挥拍结束这一段。

气势磅礴的尾声由四个声部以进行曲速度同时推进，四小节一句，并逐渐加快。此处掌握速度渐快的关键点在于要按乐句加快，在每一句的句尾"号"字这一小节，把速度带起来。第一句起始速度是 ***Maestoso***，严良堃先生的处理为 ♩=96，到第四句时为 ♩=152，最后这句"发出战斗的警"拉宽，强调三连音，强调每一个字，"号"字以 ***Vivace*** 速度一冲到底，点燃熊熊斗志。

5. 西风的话

《西风的话》由廖辅叔作词，黄自作曲，茅沅配合唱。黄自和茅沅都是清华校友，因此这首混声合唱版《西风的话》作为清华学生合唱队零基础学生的入队第一首作品，在清华园里代代传唱。作品结构规整，乐句对称，可遵循"起承转合"的规律来处理。初入合唱队的学生，基础薄弱，很多基本概念需要老师正确讲授，严格把关。例如第二句第 7 小节，连续八分音符伴随着渐强往往容易抢拍子赶速度。"渐强就渐快""渐弱就渐慢"的问题常常出现。第三句的下行级进要保持音准稳定，不要"塌"下来。

第 17 小节开始，四个声部依次演唱主题乐句，每个声部衔接一句，先由男低音开始，继而女低音，后是男高音，最后女高音。主题乐句演唱时，其他声部以"啊"做 *legato* 线条，轻柔地托着主题，这也是合唱排练中常常说到的非主题声部要"让"给主题声部。但要注意每句的句尾，其中一个声部的"啊"要稍稍显露出来，予以呼应、对比，例如第 20 小节，男高音在男低音最后一个字"袍"之后要"浮出水面"。其他三句也是同样处理。

第 32 小节，全体换气记号，并伴随渐强，一定要注意呼吸的松弛和速度的稳定，与下一小节连过去。最后两小节做一点点渐慢。

此曲速度为行板，指挥的图示拍可以打四拍子也可以打二拍子。四拍子保证节奏与速度的稳定，二拍子更具音乐性。因此建议初期排练时可打四拍子，合唱队员熟悉作品之后，可打二拍子增强学生乐感，培养音乐形象的塑造能力。

6. 教我如何不想他

《教我如何不想他》由清华四大国学导师之一的赵元任作曲，刘半农作词，原作是独唱歌曲，后由我国合唱泰斗马革顺先生编配为混声合唱。由于这首作品带有浓重的"清华"烙印，是清华学生合唱队的经典保留曲目和上演率最高的作品。

速度 *Moderato*（♩=108），节拍由 3/4 拍、4/4 拍组成，共分四段。开头四小节的哼鸣可以看作一个小引子，之后第一女高音率先吟唱主旋律，第二女高音与其他声部作和声色彩铺垫，并轻轻模仿呼应着句尾"微云""微风"，第 12 小节最后一拍，全体齐唱一条旋律，指挥在此处可带一点点自然渐强，但不要过分。接下来的这一句做突弱处理，回到前面的声部配器，仅留第一女高音轻唱，并在"头发"的"发"字上做一点点延长，增加抒情。指挥的手势可在第一拍也就是正拍上稍作停留，第二拍为起拍，把第一女高音的后半拍带进来的同时，对第三拍其他声部的气口和进入也给予了提示。第 17 小节的"不想"是后八分音符附点，此处指挥不要一带而过，要稍拉宽一点，咬字要强调，可使语气表达得更充分。

第二段的声部配器与第一段相同，依然由第一女高音引领旋律，其他声部轻轻应和，但需要注意的是，第三句和第四句"这般蜜也似的银夜，教我如何不想他"，连续八分音符让音乐更加流动，声部配器也让其他声部显露出来，与第一女高音共同完成，因此情绪也要向前推动起来。

第三段再现开头的哼鸣"引子"，但随之而来的是女声合唱。此处比较有意思的是，第一女高音不再"光环"依旧，而是由第二女高音崭露头角，第一女高音与女低音对每句的句尾进行模仿式呼应。当男声加入进来时，调性由 E 大调转为同主音小调 e 小调，色彩暗淡，第三句的节拍时值由上一段连续八分音符变为连续的八分附点，进一步增强节奏律动感，同时连续强调的半音辅助音也伴着紧张感，语气

表达更加迫切。

第四段先由男声演唱，4/4拍，第一个字"枯"力度虽弱，但发音咬字要清楚有力，声母"k"带点音头，"摇"字渐强要迅速，下一句第一男高音注意跳进音程的音准及情绪张力。第三句由"啊"开始回到主调E大调，尽情舒展，最后一句"教我如何不想他"的处理比较 *rubato*，指挥在 *rit.* 和 *cresc.* 的基础上，对延长号的处理，可根据对作品的理解及合唱队员的接受程度自由进行。最后一个字"他"速度 *a tempo*，力度处理可以做"枣核"，也可以直接渐弱，时值方面可以稍稍延长至倒数第二小节，带着意犹未尽的感觉，在钢琴伴奏的最后一小节正拍收掉，"连收带起"正好给到钢琴最后一个音。

7. 海 韵

《海韵》歌词选自徐志摩的第二个诗集《翡冷翠的一夜》，由赵元任作曲，并调整了几处歌词，使之与音乐更加贴合。这是一首叙事性极强的女高音领唱与混声合唱作品，是中国合唱艺术史上的精品之作，也是赵元任先生个人最具代表性、篇幅较长的一首合唱作品。女高音独唱与合唱队分别扮演"女郎"和"诗人"角色，讲述了"诗人"劝说"女郎"回家但"女郎"热爱大海最终被无情海浪吞没的悲剧故事。

这首合唱作于 1927 年，反映出五四运动之后，青年人渴望自由，冲破束缚，献身自由的思想精神。该曲的一大亮点是多种节拍的运用和变化，使剧情衔接更紧凑，戏剧冲突更强，人物形象刻画得更鲜明立体。另一亮点是代表"海浪"的钢琴在作品中段有大篇幅的华彩，生动描绘出"海浪"吞噬"女郎"的场景，同时同名大小调的交替将"女郎"生前与逝后的形象进行了对比。女声合唱与男声合唱的单独亮相，织造出不同层次、对比丰富的音色音响效果。

Allegro，♩=116，节拍由 3/4 拍、2/4 拍、6/8 拍组成。前半部分"诗人"劝说"女郎"回家共三次，指挥要注意三次情绪酝酿、力度层次及速度把控，层层推进。后半部分"诗人"怀念"女郎"，指挥要注意与前半部分的情绪对比。

钢琴前奏以模仿手法将紧张的情绪铺垫开来，随后女低音、男高音、男低音声部以 *mp* 力度进入，开头两个字即"女郎"，要注意这是弱起，"郎"字虽在正拍但不能唱出逻辑重音，"你为什么"这句要 *legato*。第 30 小节的"上"字与下一小节的"里"字，八分音符断开，与前面提到开头"郎"字的处理一样，不能有节拍重音，反而要轻柔连贯。第 36 小节，钢琴以 2/4 拍演奏，通过 *legato* 与 *staccato* 的对比，刻画出这位在海边徘徊的、有一点俏皮活泼的"女郎"形象。速度方面不必

做太多渐慢，第一次劝说是安静的。

第二次劝说，"诗人"难掩焦急，语气迫切，速度可以带起来一点。第48小节合唱在正拍停顿，由钢琴低音给出"警告"信号，下一小节冷清的"清"字可以做突弱处理，之后持续渐强。第51小节"女郎，回家吧女郎"的渐慢要充分。第54小节"女郎"作为回应的 *solo* 却更加活泼，表达出的意念也更坚定。第59小节女声合唱"在星光下，在夜色里"与第一段不同，完全 *legato* 连过去，直到男声"高吟低哦"加入进来，"高吟"与"低哦"可以做 *mf* 与 *mp* 的强弱对比，"低哦"语气要柔软。第66小节，钢琴以2/4拍演奏与第一段同样接在"女郎"之后的主题，不同的是力度从 *p* 变为 *pp*，更加轻柔，但"枣核"（渐强渐弱）的处理要更加充分。

第三次劝说，"诗人"已失去耐心，语气更加强硬，情绪更加激烈。三连音的出现直接增强了音乐推动力，速度可以再带起来一点，渐强果断迅速，一气呵成冲到第81小节的前两个字"女郎"，"回家吧女郎"可以拉宽，要将"诗翁"最后一次劝说的恳切之情表达得更加充分，同时也为"女郎"更加决绝的回应做最后的铺垫。第84小节，"女郎"最后一次 *solo*，6/8拍的节奏，似"女郎"在海边嬉戏跳舞。第89小节女声合唱"在夜色里，在沙滩上"的处理是"声断气不断"，不完全 *legato*，但语气是连过去的。第95小节"婆娑"二字，杨鸿年先生曾经示范过一版极其精彩的处理，去掉原本的小连线，改为 *staccato*，使"女郎"旋转跳舞的形象一下就鲜活起来，也让后面钢琴的舞蹈性"模仿"有了呼应。这让笔者联想到了《黄水谣》中严良堃先生对"喜洋洋"的处理。不得不感叹大师之手仿佛有魔法，可点石成金。

第104小节，回到3/4拍，危险渐渐逼近，男声"听啊"的"听"字，声母 t 要充分，送气要快，带一点爆破音。女声加入进来"看啊"，整体力度要上一个台阶，从 *mf* 到 *f*，这两句句尾的八分音符都要收束果断，干净利落。该段情绪紧张，速度也带起来了，指挥一定要注意手势的配合，避免多余的挥拍动作，以免影响整体音乐的推进，建议可以在第一拍（"听啊""看啊"）停住，抬手即给到第三拍。"女郎"这次 *solo* 与前面三次最大的不同是，与合唱交织在一起，互为对比。开口的"啊不"带一点戏曲风格，随后由"诗人"勾勒出海浪吞没"女郎"的场景，钢琴华彩继续猛烈刻画。这一段的难点在第121小节，也是全曲的高潮部分，"在潮声里""在波光里"都是后半拍进入，指挥的起拍可借鉴歌剧式的指挥法，虚拍上

等，等"女郎"最后一个字结束后，果断落拍，合唱进入。另一个关键的地方是，第 124 小节连续三连音的进行（"一个慌张的少女"），速度千万不要赶，且字字铿锵有力。该小节最后一个"在"字之前换气，指挥在此处可以用分割拍的方式，单独给"在"字起拍，对合唱队员来说，此处气口需要"急吸急呼"，情绪在紧张中要保持连贯，第 127 小节的"蹉跎、蹉跎"是全曲最高潮，*ff*，音质有张力且饱满，但注意千万不要"嘶喊"。第一个"蹉跎"结束在四分音符上，切忌时值过短变成八分音符，略带一点 *marcato*。第二个"蹉跎"可在长音做一点渐强。

钢琴华彩段以和弦琶音上行、半音阶下行、三连音重复的方式，连续 7 次的和声转换，使华彩部分的首尾和声功能一致，在合唱进入时，由属和弦解决到同名大调主和弦（D 大调）。第 150 小节，"女郎在哪里，女郎？"这一句完全 *legato* 连过去，"哪里是你嘹亮的歌声"的"声"字，气息多给一点声母"sh"，自然消退。钢琴切换到同名小调（d 小调），阴郁幽暗的色彩暗示着"女郎"已不在。第 164 小节"身影"的"影"字，指挥可做一点迅速渐弱，表达一种"诗人"依然想寻觅"女郎"身影的忧伤之情。

作品最后带有戏剧色彩的地方是第 169 小节，突然的 *a tempo*，是"诗人"对"女郎"的敬意，之后是漫长的怀念。这一句不要换气，渐强要迅速。第 172 小节，建议指挥将正拍和弦收束之后，不要挥拍，可示意钢琴自动演奏下一小节低音颤音，直接抬手起拍给"黑夜"，第 178 小节和第 181 小节采取同样处理，增强结尾的戏剧性。第 184 小节的 *molto rit.* 打分拍，下一小节的八分休止符不要有明显气口，最好做到"声断气不断"，结尾长音做渐弱，也可做"枣核"处理。

8. 雨

《雨》由赵元任的女儿赵如兰作曲，赵元任本人编曲，歌词取自苏格兰文学家罗伯特·路易斯·史蒂文森同名诗作，是一首三部合唱，也是为清华学生合唱队零基础学生精心挑选的教学曲目。混声团若演唱，声部分配可为女高音与女低音唱第一声部，男高音唱第二声部，男低音唱第三声部。此曲仅18小节，短小精悍，但旋律优美，织体清晰。

6/8拍，指挥可打合拍，建议 *Largo* 速度。开始两小节，各声部一起同音重复"雨"字四次，要注意不要完全 *legato*，带一点点弹性，音头带渐弱，后面"的打"也是如此，两个字的力度不要平均，而是一强一弱，第5小节男高音的"的打"时值不要平均，一长一短，要把雨珠的动态捕捉到。女声的旋律要非常连贯，换气尽量无痕迹，句尾语气要松弛柔软，其他声部对旋律的模仿要注意声部平衡。最后4小节，男低音与开头呼应，注意八度音程大跳时的音准及音色，声音要松弛有弹性，结尾稍稍做一点延长，一拍即可，不必过分。

9. 唱 唱 唱

《唱唱唱》是赵元任于 1930 年 8 月初为女儿编写的二声部轮唱歌曲，第二年填词并新加入中间声部，改为三部歌曲。混声团的声部分配可参考前面《雨》的配置。该曲轻快活泼，诙谐有趣，指挥要把握好力度与速度的对比，将这首作品生动嬉戏的风格进行合理阐释。

Allegretto scherzando，2/4 拍。排练要点有四个，一是中间声部的音程对位；二是速度变化的衔接；三是 *legato* 与 *staccato* 的对比；四是调性色彩的转变。先来说说音程对位，最初的二部轮唱是高声部与低声部，新加入的中间声部与高声部同步进行，但出现了音程对位关系，在强烈的二声部轮唱（卡农）的影响下，中间声部往往容易偏离。因此在分部训练时，可先让中间声部与低声部合作，再与高声部进行对位，最后三个声部同时进行。关于速度变化，第一个接口在第 37 小节，配合歌词"慢慢"，速度舒缓下来。第二个地方在第 61 小节，明确的 *meno mosso*，为了保证速度转换不影响音乐的进行，指挥需要预示"降速"的信号，拉宽起拍，减缓落拍速度，并辅以表情来帮助队员完成好速度的过渡。而当 *Tempo I* 出现时，指挥要迅速调整起拍手势和速度，直接转换，不能以渐快的方式回去。再来说说第三点，作品活泼幽默的风格与 *staccato* 的处理有着直接关系，比如一开始"唱唱唱"是 *staccato*，轻巧有弹性，之后马上 *legato*。而最后调式色彩的变化，也让这首作品的音响层次更加丰富，比如第 23 小节和第 24 小节中声部的变音，正好处于乐段的接口处，而且转到和声小调。另外前面第二点提到的 *meno mosso* 段落，调性转到降 G 大调。这些地方要注意避免调式转换造成的音准音色不稳定。

10. 如梦令

《如梦令》是曾叶发先生根据宋代词人李清照的两首诗词创编的混声合唱，旋律含蓄婉转，清丽动人。歌词将《如梦令·昨夜雨疏风骤》与《如梦令·常记溪亭日暮》放在一起，彼此呼应又融合，很是巧妙，同时以对位手法将横向线条延展，钢琴部分也完全融入进来，极富诗意。

Adagio，2/4 拍。钢琴的前奏引子颇有古声古韵，一下把听众带到高山流水的意境之中，古香古色的气息扑面而来。指挥的手势与起伏一定要与钢琴配合好，贴合音乐，避免画蛇添足。还要把握好力度对比与乐句的层次，对几个延长号的处理，指挥要营造意境感。第 23 小节"流畅地"不仅是速度提示，也是音乐情绪的提示，要 *legato*，"枣核"与渐慢的配合要恰当。

第 31 小节，《如梦令·昨夜雨疏风骤》伴着女高音"冷落"的旋律翩然而至，这句尽量用高位置、直声演唱，不要有明显换气和太多的 *vibrato*，句尾一点点渐慢。随后钢琴再次出现"流畅地"，在速度方面可以理解为 *a tempo*，把 *a tempo* 用这样的文学方式表述，与整曲风格也更加贴切。第 47 小节，女高音重复第一句旋律，女低音同时加入，形成对位和模仿，力度也由之前 *p* 变为 *mp*，此处指挥要注意女声音色的融合，而力度层次由于声部的增加会自然增强，与前面的 *p* 形成对比即可，不必刻意强调 *mp*。

第 61 小节，《如梦令·常记溪亭日暮》由男高音与男低音接替完成，而女声依然循环着《如梦令·昨夜雨疏风骤》，主题旋律的前两小节交由女低音展现，女高音随后接替。由于出现了新的声部与新的音色，力度层次上男声为 *mf*，女声保持之前的 *mp*。男高音与男低音衔接的地方作曲家巧妙设计为同音叠加，保证了音准与音色之统一。

第74小节，是全曲的高潮。女声旋律织体与上一乐段相同，男声织体增加，且整体力度都抬高了，男声 *f*，女声 *mf*。两首歌词直接碰撞，相互呼应又融合。钢琴的低音部分要 *marcato* 一点。而在第83小节（带起拍），两首词的声部配置与旋律织体发生变化，女高与男高声部一起完成《如梦令·昨夜雨疏风骤》的尾声，女低则与男低声部以同样旋律完成《如梦令·常记溪亭日暮》的尾声。此处钢琴更为巧妙地再现开头引子的主题动机。指挥可用"双手分工"的连续起拍，将高低声部的"呼应"衔接准确。另外第84小节，女低与男低声部的低音 *f* 是八度下行大跳，要松弛有共鸣，之后又是一个十二度的复音程大跳，要保证咬字的腔体状态统一稳定。

最后第92小节，合唱仅一个字"呀"，通过带外音的和弦，以"枣核"的方式对朦胧的小调色彩进行"调色"，而钢琴则将引子的素材加以发展变化，与合唱营造出的和声色彩变化巧妙配合。钢琴结尾的琶音，指挥轻轻示意即可，给听众余音绕梁的感受。

11. 雨后彩虹

《雨后彩虹》由陆在易作曲，于之作词，是作曲家为1982年上海电视台的国庆晚会所创作的女高音领唱与混声合唱作品，至今深受各类合唱团喜爱，传唱度颇高。作品通过优美的旋律，丰富的织体与和声色彩，多种节拍组合以及调性与段落结构的对比，将雨后彩虹与人民对美好生活的向往紧紧联系在一起，讴歌自然景色的同时更讴歌了祖国的繁荣昌盛，饱含着人民群众对幸福的殷切期望。

Adagio，节拍由6/4拍、4/4拍、5/4拍、3/4拍组成，结构规整清晰，复三部曲式。钢琴前奏的增三和弦丰富了音响层次，通过和弦分解琶音与三十二分音符的衔接，率先呈现出雨后清新的浪漫主义色彩。合唱以 *mp* 力度进入，随后女高音领唱，此处合唱与领唱的配合，指挥要注意"跟随"与"合作"。比如女高音一开始进入时，可给予一点空间，不必刻意打节拍图示，尽量让领唱从容连贯地完成一整句，力度处理也以领唱为主，合唱与钢琴的呼应要贴合音乐，不要有太多起伏。第二句（第16小节）则要有一点对比，整体力度到 *mf*，钢琴的三连音增强推动力，合唱部分的"枣核"效果要明显，既要托住领唱，又能配合领唱将音乐情绪推起来。第18小节，合唱的 *fp* 突弱要快，时值不要拖，给领唱留出空间。第21小节，速度提至 *Moderato*，更加流动，指挥要注意4/4拍与5/4拍的切换，要无痕迹地完成整句的音乐走向。速度方面，"先紧后松"，*string.* 的处理以小乐句为节点，之后的渐慢、渐弱从容舒缓，延长号充分。第28~30小节，合唱注意音准音色的统一与融合。

中段部分从第31小节开始，速度对比强烈，*Allegretto*（♩=146），4/4拍。指挥对于这段节拍图示的选择，取决于速度。如果速度较快，可以打合拍（二拍子），如果稍慢一点，可以打四拍子。钢琴4小节间奏将该段欢快活泼的音乐风格呈现出

来。先进入的是女声合唱，两小节一句，每句都有"枣核"，要注意句尾时值虽是八分音符，很容易演唱成 *staccato*，因此指挥要提示句尾不要太短，带一点轻柔的"弹性"。第二句由男声引领，女声跟随，之后交替呼应，共同推向 *f*。第 60 小节和第 62 小节的最后一拍，指挥不要忽略钢琴，以 *f* 的力度与渐弱的合唱进行对答。调性由 G 大调转到降 B 大调随后又马上转回 G 大调。第 63~70 小节，男高音以极其连贯的大线条从其他三个声部中跳脱出来，要有很好的气息支撑，稳定的腔体状态，此处指挥的手势要予以明确示意与支持。伴随着加速的渐强要一气呵成冲到 *ff*，同时要完成小三和弦与大三和弦的直接对置，指挥要注意处理好和声色彩的对比。此处是密集和弦的原位排列，指挥要在根音与五音持续构成的纯五度色彩里，避免破坏线条，以"软重音"的手势对三音的半音升高给予提示。

第 80 小节的钢琴间奏，节拍变为 3/4 拍，此处指挥对节拍图示的选择，同样根据速度来处理，可打合拍（一拍子），也可打三拍子。第 94 小节回到 4/4 拍，渐慢并渐强，指挥此处可选择合拍与分拍的组合式。第 98 小节，力度 *ff*，双手起拍，音乐情绪和气口都要给予充分提示，回到 *Largo* 速度，尽情舒展，指挥尽量横向挥拍，*legato* 大乐句，手势幅度要打开，还要兼顾节拍变换。第 107 小节第三拍领唱再次进入，合唱同步演唱，此处拉宽一点，指挥可打分拍或以分割拍的方式"垫"过去，下一小节的 *fp* 与前面（第 18 小节）看上去一样，实际时值增加了半拍，指挥不要小看这微妙的差别，这对于音乐的逻辑走向非常重要。此处已接近尾声，增加的半拍时值无论对于领唱还是合唱，都增添了几分想象和憧憬，指挥要把握好此处的艺术处理，不要匆忙收掉。结尾有一个小难点，男高音的"啊"注意八度上行大跳的音准，之后女高音与女低音的"啊"除了音准，还要注意与男高音的音色衔接，力度也从 *mp* 到 *p*，而且没有钢琴"辅助"，会增加控制难度。指挥在此处注意手势和表情的提醒，避免"点"状挥拍，不要过于小心翼翼，尽量让合唱队员松弛舒展地演唱。最后的"彩虹"二字，注意"彩"字声母"c"的整齐度，"虹"字建议直接渐弱，不做"枣核"，使钢琴增三和弦与开头的呼应更清晰。

12. 大漠之夜

《大漠之夜》这首混声合唱作品由尚德义作曲，邵永强作词，创作于20世纪90年代，并荣获首届中国音乐"金钟奖"金奖。通过描写西部沙漠中不畏风沙、默默行进的骆驼，赞扬了广大劳动群众勤劳朴实、艰苦卓绝的宝贵精神，是一首艺术性与思想性完美结合的典范之作。

Andante，2/2拍。开篇钢琴在高音区重复8次的以单音构成的短小动机，清脆悦耳，似驼铃声声，瞬间就把听众带入神秘的沙漠中了。女声的哼鸣作为长篇幅的"引子"，以 *mp* 力度和延绵的乐句，增添了一丝神秘感和庄严感。指挥要注意第10小节的八分音符不要赶。随后男声的哼鸣通过力度和音色进行对比。第21小节，全体以柱式和声"哼鸣"，伴随"枣核"的处理，和声色彩有了微妙变化。这一段钢琴的伴奏织体始终围绕着开篇的短小动机，简约而不简单，后面增加的二度音程，使之呈现出"西域"之风。指挥多用横向线条式挥拍，把握好钢琴与合唱的力度平衡，还要注意合唱哼鸣的"高位置"以及气息连贯。

此曲将第一句歌词交给男低音声部，无论是音质音色还是演唱状态都颇具"骆驼"精神，与整体的音乐风格完美契合。男高音先是以三度音程叠加的方式与男低音同行，后又合为同一条旋律。第39小节，女低音引领，随后男低音同音贴合，之后女高音与男高音一起，分别与两个低声部形成三度音程叠置。此段要将月色朦胧的意境描绘出来，指挥要注意音色融合与力度层次。

第49小节，钢琴织体变为带有流动感的分解和弦琶音，合唱素材是引子部分的缩减呈现。第57小节，力度第一次升至 *f*，柱式和声与三度、四度音程叠置使该段更具神圣感。第65小节带重音的渐弱与渐强，与第67小节的"啊"要 *legato* 连过去。钢琴织体将前面带外音的和弦、二度音程的素材与琶音融合交织，将音乐情

绪整体推进。第 75 小节的八分休止符，一定要轻巧"偷气"，似断非断。第 78 小节的女声与第 82 小节的男声，以模仿手法在音色与力度方面进行强烈对比。女声 *mf* 完成 *legato* 线条，虽在高音区但音色要柔美，一点点渐强增加内在张力。男声出现了更为激动的 *ff* 力度，虽是模仿，但男高音比女高音还高，要用直声、"高位置"，*legato* 的线条要更加饱满结实，仿佛表明了不畏艰难的决心和精神。之后女声、男声的衔接层层渐弱，消退。

第 94 小节，再现。钢琴将主题旋律引入，看似完全再现，但在第 122 小节，将向着全曲最高潮地方冲刺，仅两小节就要从 *f* 冲到 *ff*，之后钢琴以八度三连音的半音进行将情绪煽动起来，至第 128 小节，钢琴保持 *ff*，和弦以重音和 *sf* 来强调，合唱为带重音的 *sff*，继续推进渐强力度，并再次重复，苍劲豪迈。指挥一定要提前酝酿音乐层次和把握力度走向。需要注意的是，三处带重音的地方（第 124 小节、第 128 小节、第 132 小节）都是长音保持，在不破坏线条的前提下，建议用"先入"式指挥法，可以将重音与时值保持兼顾，比"点状"挥拍更充分也更符合音乐风格。另外钢琴的重音与连续的三连音，指挥手势要带出来，这样整体的音乐情绪才匹配得上，才更完整。

第 136 小节至结尾，在长达 27 小节的篇幅里，力度由 *mf—mp—p—pp—ppp* 层层消退。在合唱作品的排练中，往往演唱强而快的地方容易，演唱弱而慢的地方较难，而对于此处较长的渐弱尾声，合唱队员需要很强的听觉意识与合作意识。对于指挥来说，难点是如何在递减的力度层次中，保证整体音色的融合统一与音响效果的平衡。需要提示合唱队员即使力度再弱也要积极运用共鸣，不要提前渐弱。指挥要设计好这几个层次，给最后的结尾留一点空间，还要综合考虑合唱团的人数规模，来处理好"相对力度"，而非"绝对力度"。

13. 嘎哦丽泰

《嘎哦丽泰》是杜鸣心根据哈萨克民歌改编而成的混声合唱，是一首描绘青年人真挚情感的爱情作品，细致刻画出男子找不到自己的"嘎哦丽泰"，既失落又苦苦思念的心情。这是中国合唱艺术发展史上的经典之作，传唱度非常高。

Moderato，4/4 拍。一开始钢琴就将男子呼唤心上人"嘎哦丽泰"的主题旋律直截了当地演奏出来，先由女低音"扮演"男主人公，或者说以旁白的角度倾诉，男高音与男低音以哼鸣作铺垫并呼应。第 13 小节，全体男声直抒胸臆，表达出"挂心怀"的思念。值得注意的是，第 8 小节与第 16 小节，都有 *fp*，但后面这次还增加了延长号，指挥在此处的停顿要贴合音乐情绪，稍充分一点，起拍要注意给接下来进入的男声以良好的呼吸支持。指挥的手势幅度不必大，线条连贯，手上要有呼吸感，可采用"双手分工"的方式，关注到旋律声部与哼鸣声部。另外对于钢琴与声部之间的复调手法要提示清楚。第 20 小节的"啊"即一开始的钢琴主题，*mf* 带渐强，注意音头不要太硬，渐强要迅速但幅度不要大，指挥不要忽略钢琴一连串流动的三连音对情绪的烘托，此处可弱化节拍图示，用"音乐性"的挥拍手法带动，既要连贯还要带出钢琴的"流动"感。呼唤"嘎哦丽泰"的语气要真诚恳切，因此三连音不要赶，咬字位置要统一，音色要圆润。第 27 小节的再次呼唤，气口要整齐，更加连贯舒展，要做好男声 *mp*、女声 *mf* 的力度对比，指挥此处可以让钢琴（第 26~29 小节）"嘎哦丽泰"的主题再次推出来。

如果说前面部分是略带"失落""苦闷"之情，音色"忧郁黯淡"，那从第 33 小节开始，情绪会更迫切，合唱与钢琴的力度对比明显，分别是 *mf* 与 *ff*。之后在第 36 小节，合唱到达 *f*，且女高音与男高音相继唱到高音区的降 A，但仍然不要超越那一直用连续的八度和弦猛烈倾诉的钢琴声部，通过钢琴将男主人公的形象进行

立体化塑造，而合唱部分以积极的情绪而不是"嘶喊"的力度进行烘托，换言之，如果所有声部都是 ff，虽有气势，但音乐形象的对比则差了一点意思。第 38 小节"怀"字的渐弱要饱含深情，指挥要提示合唱队员口腔打开，嘴型统一，表情融入，情真意切。第 41 小节力度变为 pp，指挥除了做力度层次对比，更多的是要表达一种情绪，一种内心的呼唤和想念，极其动人。每到此处，笔者都会情不自禁地眼眶湿润。指挥要让合唱队很好地控制弱声和气息支持。

第 44 小节慢慢渐强，通过连续三次"有谁告诉我"，逐渐释放情绪和力量，将音乐推向全曲最高潮——最强力度最深情的呼唤！ff 的"啊"带一点点音头，气息饱满音色结实并继续渐强，之后反复呢喃着心上人的名字"嘎哦丽泰"，逐渐消退。指挥对于 ff 的乐句，可尽情释放，手势幅度打开，有张力，打节拍图示可以更好地帮助钢琴声部三连音的推动，之后的层层渐弱便可以弱化节拍图示，随乐句自然松缓下来。第 55 小节开始渐慢，此处女高音要弱声高位置，指挥要注意第四拍后半拍的男低声部以及下一小节第二拍后半拍的女高声部，还有装饰音不要太快。第 57 小节 *a tempo*，主要是钢琴部分，再现了最初男主人公表达思念之情的主题旋律，苦苦找寻却再寻不见心上人，颇具伤感之情。最后结尾的第 61 小节，合唱与钢琴都为 mp 力度，这是思念的力度，也是内心仅存的最后一点温度。指挥对此处的挥拍要尽量内敛，注意女高声部与其他声部的反向进行带出来的张力与层次感，同样，装饰音不要太快，将最后一个字缓缓送出，与钢琴一同渐弱消失。

14. 南屏晚钟

《南屏晚钟》是王福龄作曲，方达作词，陈国权改编，黄怀朗配伴奏的混声合唱。曲风轻快活泼，旋律朗朗上口，是合唱音乐会上常演的作品之一。

钢琴与合唱以 *Adagio* 的速度，模仿钟声。男低音是持续低音，男高音与女高音进行模仿，女低音声部是音程对位，指挥要注意几个声部的层次，错落有致。另外"bong"的发音要有质感，带有鼻腔共鸣，手法上可用有弹性的拍点来挥拍，长音保持时弱化小节线，但声部提示的起拍要准确清楚。第 10 小节有延长音，并连到下一小节。而第 11 小节男高音在后半拍的十六分音符上演唱，且速度直接变为 *Allegretto*。对于指挥来说，这里有一个小难点，在前后速度不一致的情况下，如何收拍？如何起拍？怎样才能衔接好？在此提供两个方案，第一个方案，连收带起。将延长音收在 2/4 拍的正拍，上等，落拍（即第二拍）直接带后面 *Allegretto* 的速度，要注意落拍拍点要干脆、清晰，且落拍即走，也就是说要毫不迟疑地将新的速度进行下去。第二个方案，收掉延长音，重新起拍。将延长音收在 2/4 拍的正拍，下等，打一个虚拍然后重新起拍给后面的速度。笔者在指挥这首作品时，采用第一个方案，一个是考虑到延长音之后的停顿没有那么夸张，再有就是整体速度的对比与衔接会更顺畅。当然如果想将延长音的停顿做得充分一些，前后对比夸张一点，可以采用第二个方案。这一句的歌词从"bong"换为"diu"，连续的八分附点节奏型极其活泼生动，可伴随音高的上下行做一点"枣核"。第 15 小节，男低音也是在后半拍的十六分音符上演唱，指挥要注意此处的起拍要多一点"提前量"，避免低声部滞后。

第 27 小节，女高音主唱旋律，速度慢起渐快，同时男低音与男高音将前面后半拍的十六分音符素材继续填充进来，建议可以继续做一点"枣核"，映衬着旋律

使之更生动。指挥要注意旋律速度加快的同时，对男低音与男高音的起拍预示要贴合女高音的速度。第 43 小节，女低音加入女高音，将旋律再次唱响，此处陈国权老师细心标注可以加一点"身体摇曳动作"，笔者非常赞同，这会大大增加舞台艺术表现力，也能很好地将观众的情绪带动起来。

第 60 小节，直扣主题的"南屏晚钟"由女高音与女低音唱响，同时全体的"摇曳动作"停止，随后男高音与男低音将复调模仿手法运用进来，这也是合唱作品创作中常用的作曲技法之一。指挥在此处可采用"双手分工"提示声部，弱化节拍图示与小节线。第 68 小节力度一下弱到 *mp*，几个"敲"字可用 *staccato* 断开，带一点儿俏皮，带一点儿诙谐，之后"啊" *legato* 带渐强，形成对比，丰富了织体层次与音响效果。指挥对于几个 *staccato* 的挥拍，要用带弹性的小拍点，一定不要打出重音，要轻盈。随后该乐段再次重复，只不过由男高音与男低音引领"南屏晚钟"，后面 *staccato* 的"催"字，与前面的处理一样，但要注意音准。

第 108 小节，男低音带渐慢地级进下行，注意最低音升 *f* 的稳定与松弛。随后女高音与女低音来完成前面第 11 小节与第 15 小节男高音与男低音的后半拍十六分音符的素材。女低音"bong"的音色要圆润有质感。第 126 小节再现第 27 小节的段落，在声部配置上旋律与伴奏声部进行了互换。对于指挥来说，艺术处理手段一样，但需注意声部方位。第 159 小节的声部配置与第 60 小节一样，所有素材再现并一直向结尾蔓延，最后以首尾呼应的钟声结束。指挥要注意结尾回到 *Adagio* 的"钟声"叠置，由男低音、男高音、女低音、女高音依次叠置，力度层次也逐渐减弱，要注意音准和音色，尤其最后两个音由一两位 *solo* 来完成，弱声高位置，腔体打开，加一点头声。指挥此处的手势要非常小心，不要给队员造成压力。

15. 半个月亮爬上来

《半个月亮爬上来》原由王洛宾根据新疆民歌而作,由蔡余文先生于20世纪50年代改编为混声合唱。由杨嘉仁先生指挥该作品演出并获奖后,这首作品便广泛流传开来,深受众多合唱团的欢迎与喜爱。

这首无伴奏混声合唱,4/4拍,旋律优美,篇幅短小精致,结构规整,是一首爱情歌曲。第一段,一开始四声部同时演唱,温柔轻盈,建议可以四小节 *legato*,气口连过去,或者说如果中间需要换气的话,气口不要太明显,"声断气不断"。注意句尾的咬字自然松弛。速度方面适中或稍流动一点即可,建议不要太慢。指挥的正拍起拍直接带呼吸和速度。

第二段,第9小节,男高音与男低音形成间隔两拍的同音模仿进行,下一小节女高音与女中音衔接进来,速度 *piu mosso*,不要单纯理解为速度的加快,此处笔者更倾向于歌词所表述的"请你把那纱窗快打开"那种想要见到心上人的渴望,情绪要更积极一点,音乐往前推动一点。指挥对于此处的复调对位要明确层次,同时力度对比要做好。

第三段,第15小节,最后两句力度依次减弱,结尾还要一点点渐慢。第18小节的"扔"字要捕捉到该字的"动态"性,可以有一点"软重音"(*fp*)。指挥可以采取"先入+停顿"的方式,将"扔"玫瑰的画面生动活泼地展现出来。再重复时,力度更弱,且男低音与其他三个声部又进行了一次间隔两拍的模仿,要注意"扔"的灵动不减,并在渐慢中持续。

16. 青春舞曲

　　《青春舞曲》由王洛宾根据新疆民歌记谱，后由王世光改编成带钢琴伴奏的混声合唱，是一首传唱度非常高的作品，也是中国合唱中的经典之作。清华学生合唱队常在每年秋季学期的迎新晚会上演唱这首作品，深受同学们的喜爱。

　　快板，4/4 拍。钢琴前奏在 g 和声小调上一展欢快活泼的风格，马上点燃热情，切分音的节奏也直接将"舞蹈性"展现出来。第 6 小节，整体 *mp*，省略男低音，其他三声部明亮的音色、活泼的律动在男高音 *legato* 的线条里穿梭，男高音也进行着呼应。第 11 小节男低音的八分音符，要有弹性，音色厚实。这句整体力度直接到了 *f*，钢琴织体也更丰满，情绪更热烈。第 14~15 小节，戛然而止的"突慢"，让之前的动力感有了瞬间的收束，取而代之的是非常 *legato* 的抒情乐句，而第二个延长音女低音的半音上行，男低音的半音下行，这样的反向进行拉开了内在张力，造成一点点紧张感，色彩更加丰富。通过速度、和声与连跳的对比，制造了该曲的第一个小"惊喜"。紧接着以渐快的速度，恢复到一派热闹的场面，和声的紧张感也得到释放。指挥对于此处的转速起拍，可直接原地打点起拍，为保险起见，也可以先打一小虚拍，再起拍，采用非常有弹性的"点状"挥拍，多用手腕打点。

　　第 18 小节，男声与女声的"呼应"模仿，要活泼有趣，"别"字带一点音头，要把这个情绪"挑"出来。第 20 小节，全体统一节奏，反复第二遍时可做一点"枣核"。第 22 小节，转到属调 d 和声小调，钢琴间奏最后一拍和弦的重音，指挥要"弱拍强挥"，干脆有力。第 26 小节，女低音与男低音成为"主角"，尽情歌唱主旋律，女高音与男高音以"啦啦"轻巧有弹性的节奏附和，同时根据音乐的行进做一点点"枣核"，添一份生气，比如第 26 小节最后的后半拍到第 27 小节前两拍，可以一点点渐强，之后马上弱回来，第 29 小节的最后一拍正好旋律腾出"空

白",此处的"啦啦"可以做一点点渐强,接到反复的第 26 小节,形成一个自然的音乐弧线。第 33 小节最后一拍"啊"较之前要更加 *legato*,音区更高,要更舒展。该段指挥要注意,"啦啦"与"啊"要保持统一的音色,尤其"啦啦"很容易冒尖,要提醒合唱队员注意咬字位置,以及快速的腹式呼吸。

第 38 小节,再现,回到主调 g 和声小调。与开头相比,这次是完整四声部,男低音的长音线条要保持好,"爬上来"与"一样的开"在 *legato* 中略带一点点弹性,避免太拖沓。最后一次小"惊喜"出现在第 54 小节,采用同样的"急刹车"式停顿,之后"突慢"将"不回来"推向高点。指挥对"急刹车"的处理,可以采取收束式挥拍,给观众出其不意的效果,之后的"突然"起拍再掀起一个小高潮,钢琴也会以 *ff* 带重音的音型辅助推动,结尾是"强收",指挥要设计好收拍手势的幅度与高度。

17. 天　路

《天路》是由屈塬作词，印青作曲，陈国权改编的带钢琴伴奏的混声合唱作品。根据《天路》改编的合唱版本众多，但陈国权老师的这版传唱度更高，是很多合唱团音乐会上的常演曲目。歌曲表达了党和国家对藏族人民的关心与帮助，讴歌为建设美好藏区，不畏艰辛、付出辛勤汗水的铁路工人，更展现出全国各族人民心连心，携手迈向幸福新生活的美好愿景。

Moderato，节拍由 2/4 拍、6/8 拍、9/8 拍、3/8 拍组成。钢琴行云流水般将旋律的诗意呈现出来，四个声部分为高声部与低声部两组，进行间隔一小节的"卡农模仿"与对位，很好地延续了钢琴前奏的诗意效果。第 22 小节，先由领唱将主题旋律轻轻带出，第 39~55 小节，合唱进入，女高音与女低音齐唱前面领唱的主题，男高音与男低音以长音线条铺垫和声，并在句尾轻轻呼应。此处注意旋律声部的十六分音符，不要赶速度，要 *legato* 唱满，增加抒情效果。第 56 小节，全体一致，统一前行，要注意乐句的连贯及换气的统一，同时不要忽略钢琴织体。第 72 小节，领唱再次重复，合唱铺垫和声，同样采用呼应式的模仿手法。指挥要设计好整段音乐进行的层次，把握好领唱与合唱的平衡，音乐旋律的走向，和声织体对位，尽量按乐句挥拍，避免雷同的二拍子，也可"双手分工"做力度表情。

第 95 小节，女声合唱以藏语"牙拉索"配合 6/8 拍舞蹈性的节奏登场，指挥要注意同音重复时不要机械地唱节奏，两小节一句，一定要有音乐走向，建议做一点点"枣核"，在八分音符上的"索"字，要轻唱，不要有逻辑重音。整句轻盈有弹性，欢快生动。可用二拍子图示、用手腕"打点"来挥拍，并要随着"枣核"的起伏做相应的调整，此处还要尽量避免双手雷同的动作，可采用一高一低，稍稍倾斜的角度做手势上的对比，也为之后男声合唱的进入做准备。第 99 小节，男声

以饱满圆润的音色直抒胸臆，还穿插 9/8 拍的节奏，要注意整个乐句的连贯，与女声轻盈动感的节奏形成对比。指挥要兼顾这两个层次，要错落有致，互相呼应。第 113 小节，女声"啊"直接将 *legato* 做到极致，换男声以稳定节拍的"牙拉索"配合女声旋律，并带有复调模仿手法。此段指挥要注意前后对比，把握"舞蹈"节奏律动的同时，拉住长线条的乐句，另外注意节拍变化。本段结尾"欢聚一堂"的"一堂"注意咬字位置统一，气息稳定，音色圆润，不要挤，指挥可用手势或表情提示合唱队员，延长音的保持，手势不要太高，幅度要打开。

　　第 131 小节，再次将主题变奏，转为 *Allegro*，同主音大小调直接对置，由前面 c 小调直接对置为 C 大调。附点节奏、前八后十六节奏、十六分音符节奏、切分音等节奏运用，为本段直接带来无限动力和生动元素，热情洋溢的情绪随之蔓延，藏语"巴扎嘿"的出现也赋予这首作品美好寓意。第 147 小节，调性再次对置为 c 小调，循环往复的"巴扎嘿"在女声与男声的紧接卡农中，奔涌前进，要注意 *f* 与 *p* 的力度对比，避免机械节奏重复。第 155 小节，做一个 6 小节的渐强，每两小节为一个节点，指挥要抓住关键"节点"，既带动情绪，又推动力度，动作和手势都要干净准确，拍点集中，有爆发力。第 161 小节，3/8 拍的出现，将原本已经推向高潮的情绪再掀起新的浪潮。指挥打一拍子，要特别注意每两小节一句的"音头"，直上直下，落拍稳准，拍点反弹和拍速都要快，特别是强调"音头"的起拍，要注意停顿。第 166 小节，领唱以非常自由 *rubato* 的演唱，华彩式的乐句从内心流淌。第 173 小节，合唱以伴唱的效果跟在领唱之后。第 179 小节由属功能和弦解决到 C 大调，整体音色明亮有穿透力。随着四小节的持续渐强，加上钢琴十六分音符三连音从高处俯冲而下，并以无实际音高的"巴扎嘿"收束，将作品推向最美好热烈的气氛高点，结尾这段往往最能点燃观众的热情与共鸣。

18. 掀起你的盖头来

《掀起你的盖头来》由王洛宾根据乌孜别克族的民歌改编而成，后由孟卫东改编为混声合唱。旋律朗朗上口，曲风活泼生动，诙谐有趣，颇具舞蹈性，结构规整，和声丰富，是很多合唱团音乐会上的常演曲目。

♩=92，4/4 拍。钢琴前奏通过小连线与跳音、装饰音的对比，活灵活现地展现出乌孜别克族"能歌善舞"的民族特点。指挥要注意第 5 小节钢琴部分的节奏与力度，通过拍点与情绪对比，为合唱的进入做好准备。建议第三拍与第四拍分手单给，用具有爆发力的拍点将 ff 与重音记号表达出来。第 6 小节，女声以"la"将主题旋律带出，男声以富有节奏感的和声进行对答呼应。指挥应关注和声织体，并在整体 f 力度范围内，做一点对比和变化。

第 10 小节，男高音肆意挥洒热情，男低音以同样的节奏配以和声，使旋律线不单薄；女低音连续八分音符的"la"，指挥要给出音乐走向，格外关注女高音三度音程的后半拍进入，"盖头来""你的眉毛"这两句呼应词，咬字一定要清晰、准确、干净、整齐，指挥此处起拍要明确，落拍要准确，建议将第三拍起拍加速停顿，一是让合唱队员注意力更集中，二是为第四拍的落拍"抢"一点时间。另外需要注意，"来"与"毛"字都落在小节正拍上，是逻辑重音，但在音乐情绪里，一定要轻盈有弹性，避免重音。第 13 小节，女高音"长"字可弱起带一点点渐强。

第 16 小节，沿用前面第 6 小节的主题旋律，并在第 18 小节进行了调性变化，由 F 大调转为降 A 大调。在第 28 小节转为 B 大调，第三次呈现要更热烈，更洒脱，强弱对比要明显，织体层次要更立体生动，指挥可在第 32 小节、第 34 小节处做突弱渐强，两处突弱的程度也可进行对比，第 32 小节从 p 开始渐强，第 34 小节从 mp 开始渐强。

第 38 小节，C 大调，将主题动机时值扩张，速度舒缓，由男低音"神秘地"引领主题，音色要有质感，略带弹性，随后男高音贴进来一起做一点渐强，女低音在句尾进行呼应，第 48 小节，女低音的音阶下行要自然渐弱。此段由于省略了女高音，整体音色圆润温和，指挥主要把握好情绪和语气，整体力度都在 p 范围内。通过"双手分工"，用"线条"与"点状"挥拍来处理好层次对比和音乐走向。第 50 小节，女高音回归，力度 mp，更加抒情，钢琴的琶音织体颇具浪漫色彩。

第 62 小节，钢琴前奏原调再现之后，主题部分转到降 B 大调再现。第 72 小节，B 大调，速度更快，情绪更高涨，力度 ff，歌词全部为"la"，结尾四声部紧接模仿，突然的停顿之后，由最后三声"la la la"高昂收束。指挥注意此段转调的情绪对比，快速的"点状"挥拍要集中，有爆发力，胳膊不能僵，多用手腕打点。还要注意连续快速的挥拍要"省"力，不用双手雷同一直打拍子，而要腾出一只手在关键节点扣动"开关"，比如转速、转调、转情绪的地方。最后的收拍配合热情洋溢的音效可以收在高处，通常本人会收在头顶上方位置。

第二章

获奖作品指挥技巧
及艺术处理

1. 风

无伴奏混声合唱《风》由中央音乐学院作曲系周娟教授于2008年创作，曾获美国作曲家协会古尔德大奖。作曲家极大地发挥了艺术想象力与创造力，刻画出多种风的生动形象和秀美壮观的画面，运用了多种新的作曲语汇与写作手法，展现出声乐交响化的理念。采用"中西融合"的手法，通过节奏、音高、调性、时值、速度、力度及织体对位的变化与呼应，营造出丰富的音色层次和复合音响，将人声与合唱推向技术和艺术的极限，将写实主义与浪漫主义完美地结合在一起。2016年作曲家受笔者及清华学生合唱队委托，对该作品展开调整，在配器、编制、音域等方面进行修改，形成了更具音乐风格与表现力的版本。清华学生合唱队凭借此曲获2019年"世界合唱比赛暨欧洲大奖赛"青年组两项国际金奖；2018年教育部"全国第五届大学生艺术展演"一等奖；2016年"北京市大学生音乐节"金奖，笔者获"最佳指挥奖"。

这首作品由五个段落衔接而成，每个段落描绘出不同的风的场景，层次鲜明，又像一个长镜头，一点点、慢慢地由广袤的戈壁层层推进至霞光万丈的太平洋，结尾处璀璨耀眼的天际线与广阔无垠的太平洋融合在一起，令人无比震撼又遐想万分。

第一段共20小节，可以看作"引子。"以 *Adagio* ♩=54 的速度，由一位女高音先唱一个风中飘来的、一字多音的"风"字，构成 f 音—c 音的利底亚五音列，再飘来一阵"风吹过"，拉开序幕，描绘出一望无垠的戈壁滩上，一丝微风轻轻划过的优美意境，起到了先声夺人的效果。开头领唱的这一句，看似简单，但对演唱者是很大的挑战，音准的控制与气息的稳定尤为重要，同时乐句轻微的起伏以及五连音的灵动处理，巧妙地呈现出作曲家要表达的"遥远、如歌地、自由地"的心境。

对指挥而言，尽量使领唱对音乐的理解和走向保持一致，要非常默契，不能给演唱者施加压力。随后女高音细分成四个声部，仅用元音"u"，按照三度、四度、五度的音程关系依次叠加进入，形成一个由两组大二度音程构成的纵向复合音响，将开头单声部那"飘来的风"变为立体的"一小股微风"。持续 6 小节，似一缕朦胧的色彩柔美地铺在领唱女高音的旋律下面。指挥此处要给予时值空间，不必着急，待纵向复合音响营造充分时，再示意领唱进行下面的旋律，依然可以不用明确的手势指挥，但需用眼神与演唱者交流，示意乐句的起伏及走向。整段调性色彩柔和，以级进音阶的方式勾勒出一个长长的旋律线。通过 4/4 拍、5/4 拍、3/4 拍不规律的节拍组合，减弱了乐句的逻辑重音，体现出作曲家的巧妙构思，很好地呈现出绵延悠长的画面感。

从第 12 小节起，所有声部均分成两个声部。男低音以全音、半音交替的上行级进序列开始引领，男高音、女低音、女高音依次叠加衔接，整个合唱的音响开始调动起来，一点点向上攀爬的同时，速度也慢慢拉起来，形成一个纵向音响色彩相对复杂、厚重的音块，各自又有线条式简单模仿、横向发展的织体形态，最终达到全体以"迪斯康特"（*Discant*）式的"节奏相去不远"的主题多声部呈现。歌词由闭口音"呜"慢慢向开口音"啊"过渡，在第 15 小节终于形成第一个主调和声——b 小调主和弦，速度提至 ♩=64，开启了一幅新的画卷，似乎能感受到广袤戈壁上有一股沁人心脾的风轻盈地吹来，让人神清气爽。清华学生合唱队在演唱该段时，需要反复练习的就是上行级进音阶的序列，各声部依次叠加的同时，闭口音也要随之一点点打开，这需要指挥有敏锐的听觉意识和判断力，最后要处理得既有张力又要自然，需避免生硬、棱角，八个声部的衔接要像一整条弧线一样圆润。

第二段共 24 小节，速度为 ♩=80，节拍由 3/4 拍转换至 4/4 拍。旋律声部由女高音引领，其他三个声部用"依"字进行和声与织体的衬托。力度为 *ppp*，描绘了天山上那股流云般的清风。男低音每小节一个音，稳稳地托住上面三个声部，男高音与女低音以流动的织体材料衔接，浅吟低唱，形成两小节为一组的动机，从第四组开始进行发展变化，此时力度也由一开始的 *ppp* 渐强至 *ff*，节拍转成 4/4 拍，调性转成 C 大调，大小调交替，色彩开始明亮且持续发展。男高音与女低音的动机变为上下八度的同音衔接，并以五度音作为支撑，附点八分音符的节奏型加强了律动感。随后的"突弱"将这股力量瞬间削弱，仿佛又回到了一开始天山上那股清风的画面，接下来女高音用"依"字将小二度音程持续保留，其他声部只有领唱继续进

行"对话"，慢慢营造出"梦幻般"的效果。

笔者对于这段的艺术处理，重点在于把握音乐的线条走向和画面感，整个旋律线条都给了细分成两个声部的女高音，以平行五度的音程关系将清风爬上天山的意境细腻地描绘出来。但是一开始的力度 *ppp* 对于人声来说非常困难，对于第一声部的女高音来说，音区高，很难在极弱的音量下控制音准，因此排练时，尽量鼓励学生心情放松，安静下来，营造出一种静谧的氛围，以相对舒服的音量演唱，从容地描绘好这幅唯美画卷。另外一点要提醒的是，第 21 小节和第 23 小节第三拍"爬"字的节奏型是后十六，容易唱成三连音，导致乐句拖沓，速度沉，要积极调动内声部（男高音和女低音）的律动。

第三段共 32 小节，速度为 ♩=60，是描绘梦中呓语的一段。这段与上一段之间，有一个 2 小节的连接，以气声念白的方式来表现，甚是精彩。这句无实际音高的节奏念白，为音乐增加了新的材料，并与前后段落形成对比。由女中音以切分音的节奏律动开始引领，随后女高音、男低音、男高音相继加入，男高音以模仿女高音动机材料的方式进入，并与女高音同步完成。虽是念白，但作曲家很细心地用模拟音高的方式展现念白腔调的高低起伏，动机材料的写作与朗读的语调有机结合，非常巧妙。这个连接句重点在于情绪的烘托，以及气声慢慢过渡到真声的音响平衡比例。随着力度的渐强，情绪要相应地起伏变化，男高音最后只有三拍的固定音型，却要完成由 *pp* 到 *ff*，因此经过前面其他声部此起彼伏的铺垫发展后，男高音进入的音量实际上可以到 *p* 或 *mp*，但要保持 *pp* 神秘而惊喜的情绪状态，最难的是第三拍"你看"两个字，要迅速渐强至 *ff*，此处应为真声念白，同时加上情绪的激动状态，一气呵成。无论气声念白还是真声念白，都要保持歌唱时的口腔及气息状态，不能脱离整体的音乐形象，不可过于朴素平直，否则没有穿透力，音色也大打折扣。

巧妙精彩的念白衔接到梦语，"突弱"让时间、空间仿佛都凝固静止了。音乐进行到这里，像是转到了另一个维度，无比神秘，却又充满希望，为后面的高潮段落提供了一个完美的铺垫。甜美的女高音在小二度之间以哼鸣的方式游移着，同时伴随着滑音，似梦中呓语一样。内声部的女低音引领一个上行大三度音程，男高音进行相同音高的模仿，四小节八次的循环为一个乐句。之后发展为上行纯四度的音程模仿，最后又回到了上行大三度的音程模仿，不同的是，女低音比第一次出现时高了一个八度。男低音平时默默不被关注，在这段里却尽显风采。依然用气声念白

的方式，用六字箴言"hou、ba、li、bei、ka、hong"缓缓地低声诵唱，似神明般的低语，微弱却字字有力。四个声部形成了三条各不相同的旋律线条，彼此独立却又互相包容。女高音、女低音、男高音构成了升 f 小调主和弦，出现一丝梦幻般的浪漫。而男低音由持续七小节的低语气声突然转入有音高的 d 音，并与内声部的男高音和女低音同时形成了一个增三和弦，且渐强至 f，很有张力。之后同样用"突弱"的手法，将男高音的旋律线条清晰地衬托出来，"晶莹的雪在天上闪耀"这九个字在一个小三度音程上来回反复，似乎神明依然在诉说着什么。作曲家通过每个音符不同时值的巧妙安排，为由单音程构成的旋律线赋予了生命。从第 63 小节起，音乐素材开始运动、发展，女高音一开始的哼鸣转移到女中音和男高音的第一声部，第二声部则保留上行大三度（减四度）音程的固定模仿，女高音的旋律正如歌词描写的那样"光芒从天而降"，之后男高音第一声部以相同音高与女高音同唱一条旋律。内声部的第二声部将上行大三度音程的模仿，逐渐扩张至纯五度、小六度、小七度，男高音的第二声部最后扩张到小九度，似威风呼号，节奏时值由八分音符扩大一倍至四分音符。通过素材模仿、音程关系、节奏变化、力度加强等方式，音乐的气势一点点堆积，向全曲最高潮的段落大踏步迈进。

清华学生合唱队在演唱此段时，内声部的男高音与女中音塑造的流动线条需格外关注，不仅音准难，音色还要互相贴合。两个外声部，女高音与男高音在编织梦境神秘色彩的同时，还要有所呼应。女高音的哼鸣和滑音要流畅自然，避免刻意，滑音的速度要快，基本上只占一个十六分音符的时值。男低音的诵唱要有轻微的起伏，六个字为一组，每组的第一个字"hou"出现时要加强语气，营造出慢慢流动的梦境，与女高音的呓语相呼应。男高音要将乐句走向表达出来，否则很容易唱得生硬，没有灵气，"晶""雪""闪""耀"是这个乐句线条的骨干字。后面素材慢慢发展壮大时，要一点点循序渐进，控制好情绪，积极推动音乐的同时，还要留住力量。同时避免因为力度的加强、情绪的昂扬导致的速度加快，要有一种巴赫式的神圣庄重感，沉下来，脚步扎实，稳稳地推进到下个段落。

第四段共 25 小节，降 e 小调，在 ♩=82 的速度中展开。全体以 fff 的力度进行，气势恢宏磅礴，两个外声部的音域跨至三个八度，同时形成调式下属和弦，随后女高音的第一声部向着全曲的最高顶点——小字二组降 B 音冲击，极具挑战性。女高音的第二声部和男高音以低八度同音的方式给予支持，最后落回在调式主音降 e 音。整条旋律以级进音阶的方式从容地进行，既给予演唱者充分的空间和支持，又

将深情殷切的音乐形象最大化拉伸延展出来。虽然作曲家将最高音加上括号，以适应一些能力水平有限的合唱团，但从全曲的音乐情绪、结构发展等方面来看，恰恰最高音的精彩之处似画龙点睛。因此清华学生合唱队在演唱时，克服困难，反复练习，既要保证音准，还不能突兀像针尖那样，破坏整体音色群，从而将声音与色彩的结合推向极致。第 87 小节，和声色彩变化为降 C 大调主和弦，并且在该小节全体一致保持二分音符时值，加固了这个和弦音响色彩。之后的旋律线在四个声部间交错进行，第 90 小节男高音与男低音形成反向进行，再将旋律线交由女高音声部进行收尾。第 95 小节的"眼睛"，横向节奏型一致，纵向则出现相邻声部间互为二度的音程关系，形成了一种多层复合音响色彩。随着声部逐渐减少，画面色彩由浓烈到浅淡，最后男高音与男低音唱出平行五度的"啊"，作为该段的结束乐句。

清华学生合唱队演唱该段时，重点在于情绪充沛饱满后的级进下行过程中，调性色彩、声部层次的平衡以及与旋律线的贴合。"眼睛"在演唱时，"睛"字的咬字不能太白，要有语气的辅助，模仿轻声念白的方式，轻轻地将这个字送出去。

第五段共 13 小节，降 A 大调，速度为 ♩=64，是全曲的尾声。但与上一段之间有一个 5 小节的连接句。以男高音"地平线"般的小三度音程开始，延续着前面朦胧的音响色彩，"回声"效果的加入非常巧妙，由音高、时间、距离相同的四次紧接卡农组成，将引子中主题的纯五度五音列，缩为减五度五音列短句，形成一个严谨完整的对位，以及一种细沙拂面、回声般神秘遥远的意境。整段笼罩着小小七和弦与减和弦的调性色彩。歌词回归到三个字的"风吹过"，与最开头的女高音领唱相吻合。清华学生合唱队在演唱此段四句领唱的小卡农时，第一次和第三次的领唱作为主导，相互之间的音准、节奏、时值关系非常严谨。由于四位领唱在合唱队中所站的位置不同，时间及空间的客观影响也为这两小节增加了一点难度，因此四位领唱经常以小组的形式，在排练厅的四个角落背对背练习，最大程度提升感知力与默契度。

"回声"之后，降 A 大调的属音降 E 音以持续音的方式先现，随着女高音领唱的加入，整个合唱四声部将调式主和弦完整地呈现出来，由降 A 大三和弦和降 F（E）大三和弦作为主和弦与降六级和弦的和声色彩转换，接过之前的复调式陈述，为一个丰满立体的"霞光万丈"做准备。领唱一直停留在降 A 音上，一音多字，并再次唱扣题的三个字"风吹过"，很好地形成了首尾呼应。另外还别出心裁加入了新的材料——女中音独白，似画外音一样，沉稳有力，慢慢诉说着。需要注意的是

朗诵的速度、声调、语气与音乐的结合，一定要呈现出锦上添花的效果，而非画蛇添足。结尾的三个和弦变化再次采用由"呜"—"喔"—"啊"闭口音向开口音过渡的方式，与开头的半音阶上行相呼应。在这个过程中，和弦色彩逐渐变化，先由开放的纯四度音程，变为一个由 11 个音组成的高叠和弦，最后解决到带二级音的降 A 大调主和弦，细分成九个声部，并且弱化和弦三音，以开放式的音响色彩收尾，令人无限遐想。这样的和弦色彩，其实也可以说是音块，以大三和弦带外音的形式，明亮、强劲的同时，避免纯粹的大三和弦带有的明确指向性，外音的加入多了一丝朦胧，似乎有无限可能。艺术作品的创作总离不开"借景抒情"，在这首作品中，作曲家通过景色的描绘、场景的转换，更多的是主观情感的表达，通过自身的体验，引起表演者和听者的共鸣。

清华学生合唱队在练习过程中，先是将这个 12 个音组成的高叠和弦拆分成几组不同的三和弦，再依次以和弦外音的方式逐渐加入。在由闭口音向开口音过渡的过程中，整体呼吸和气息的稳定与统一非常重要，看似简单的结尾却对音色层次和音响色彩有着很高的要求，也是最能体现作曲家心境的地方。

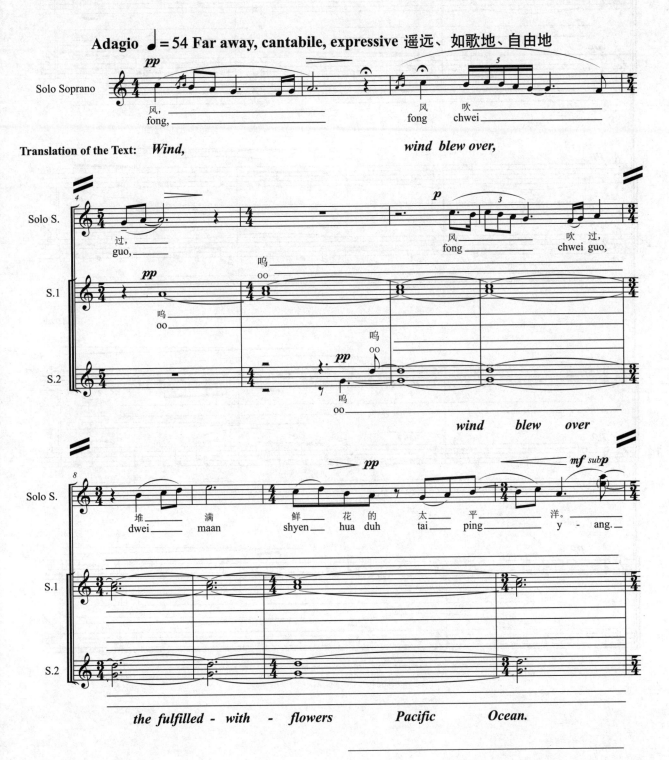

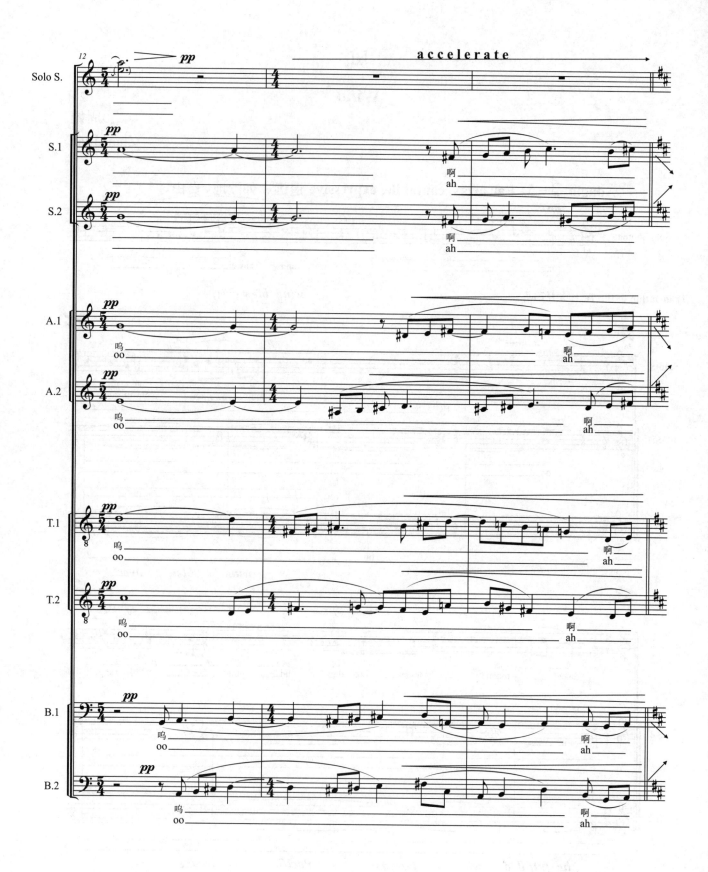

第二章 获奖作品指挥技巧及艺术处理

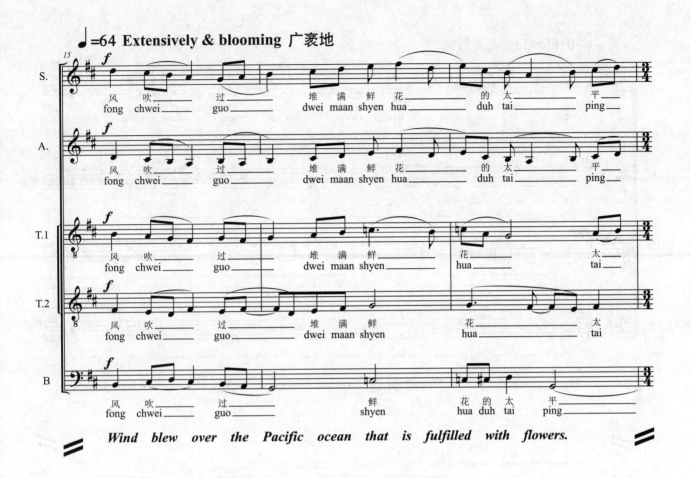

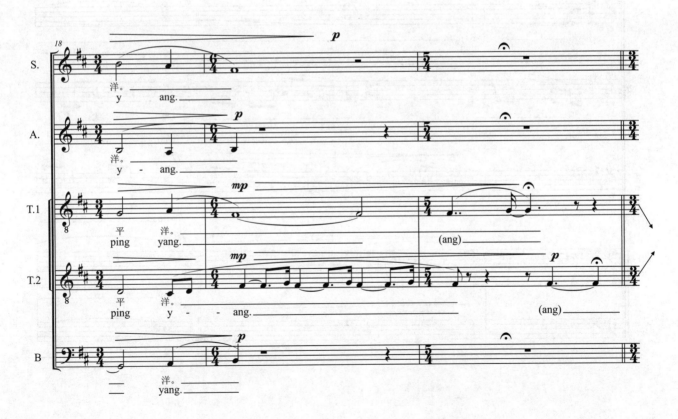

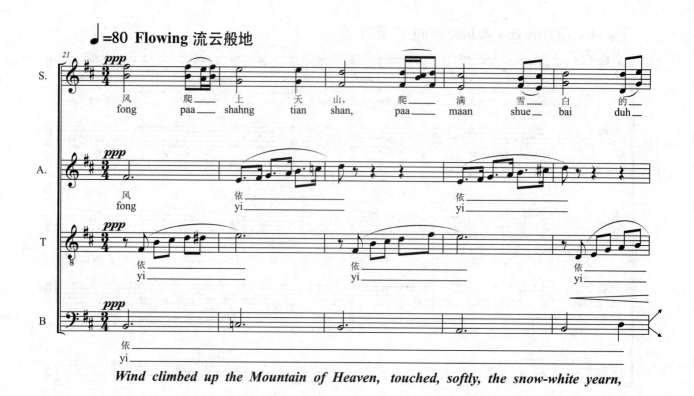

第二章 获奖作品指挥技巧及艺术处理

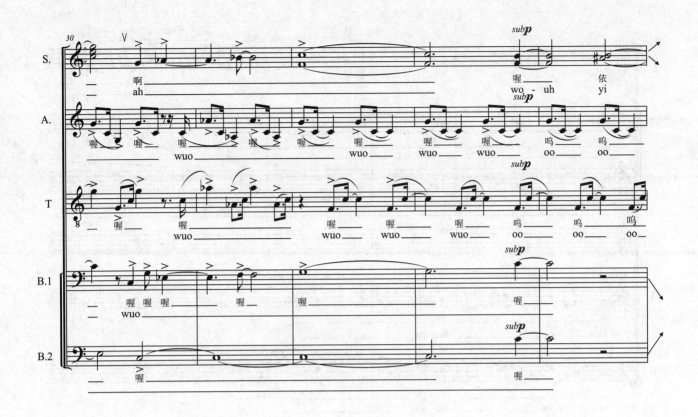

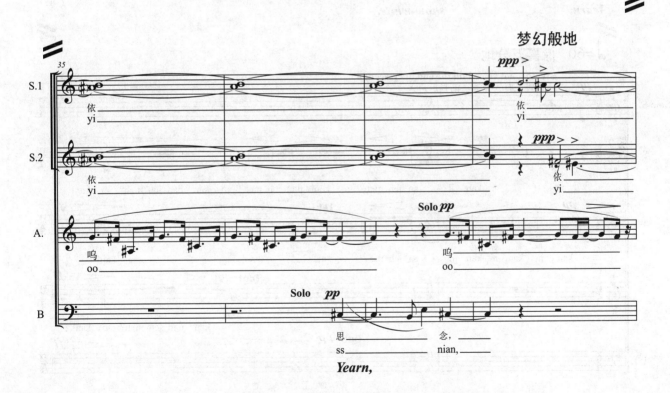

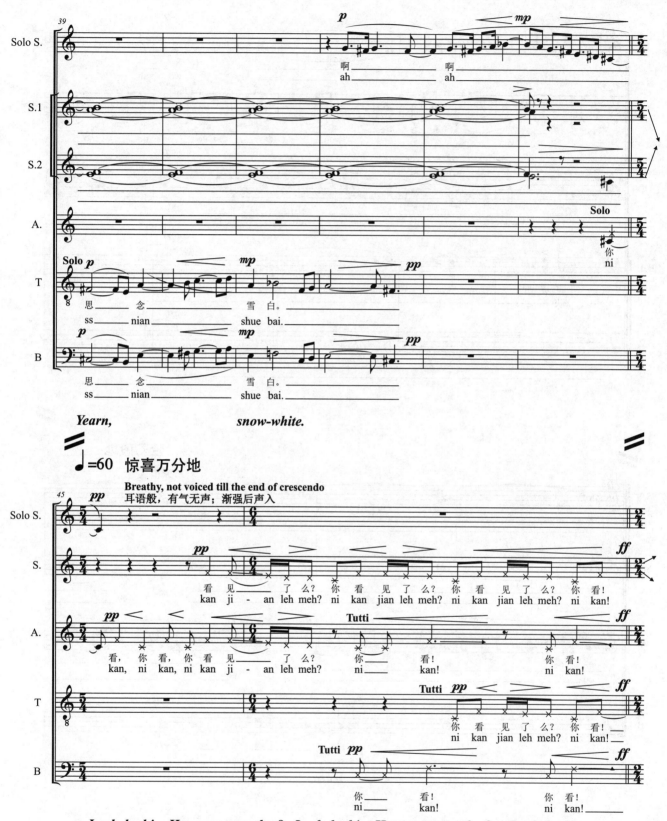

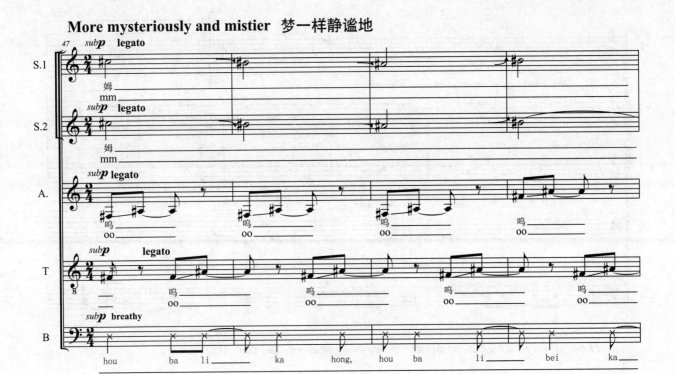
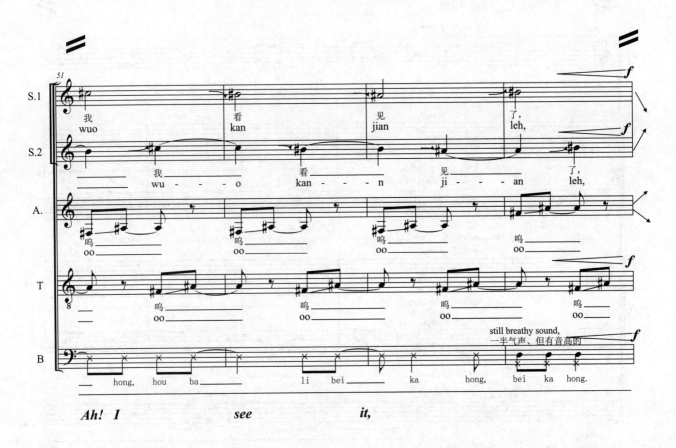

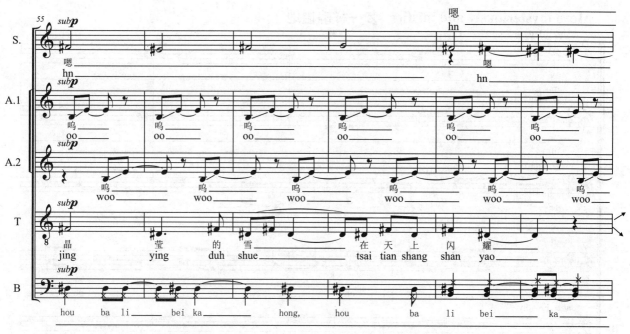
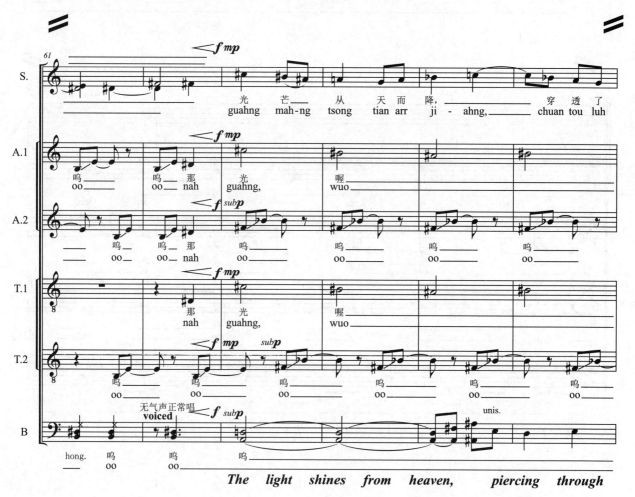

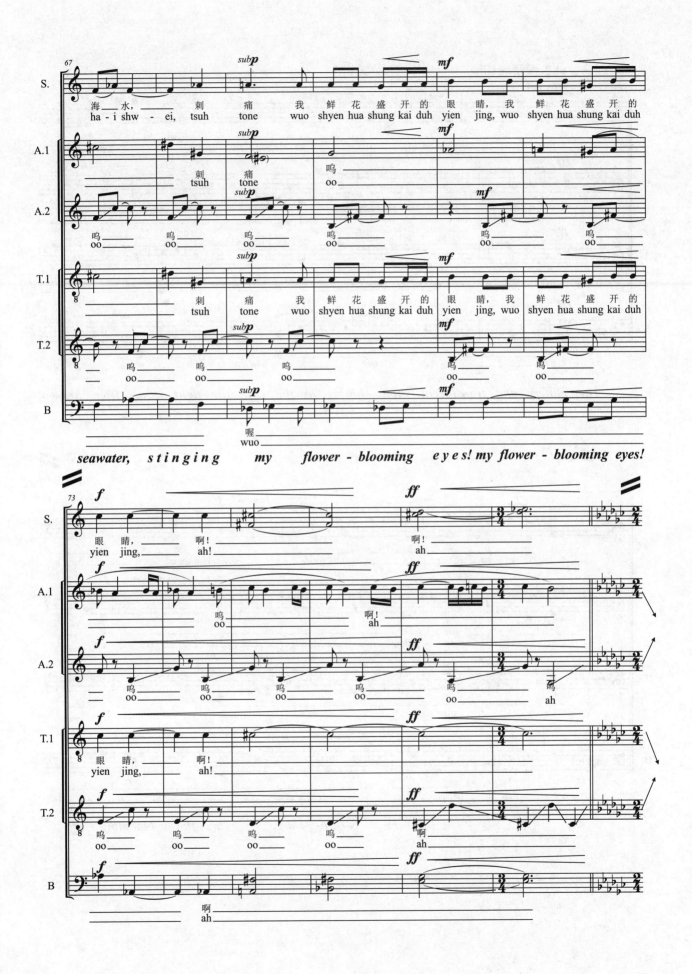

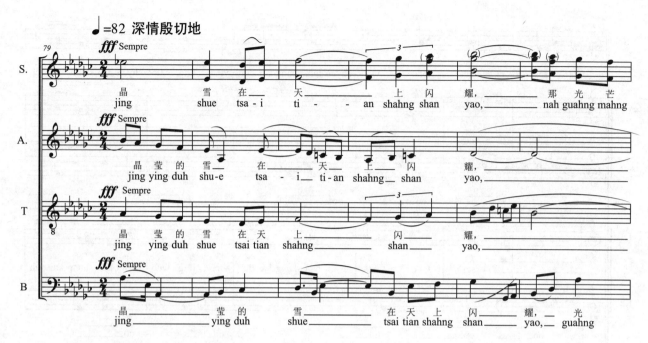
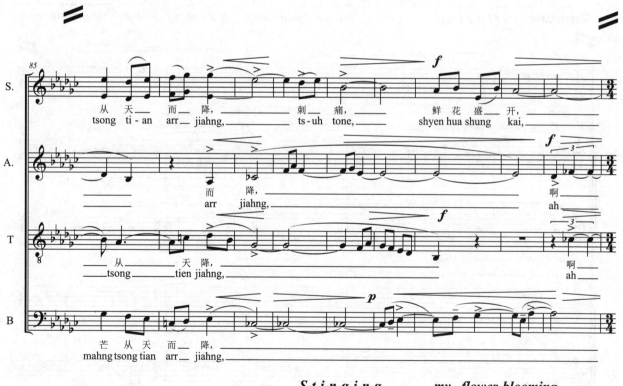

第二章 获奖作品指挥技巧及艺术处理

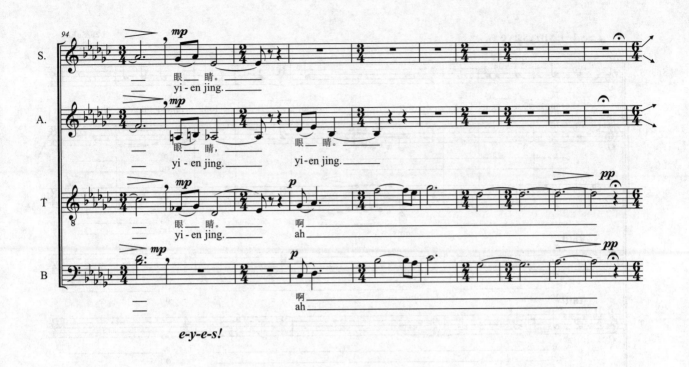

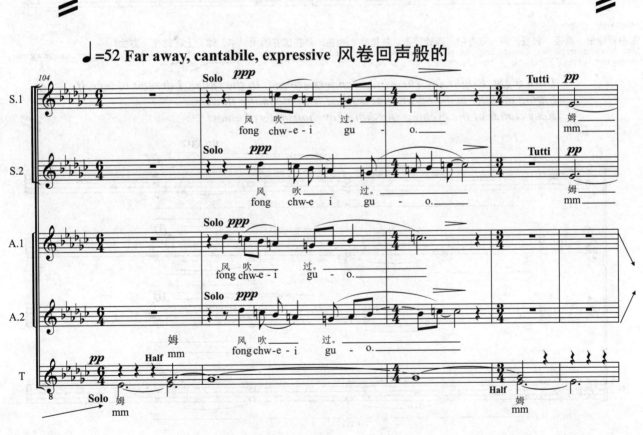

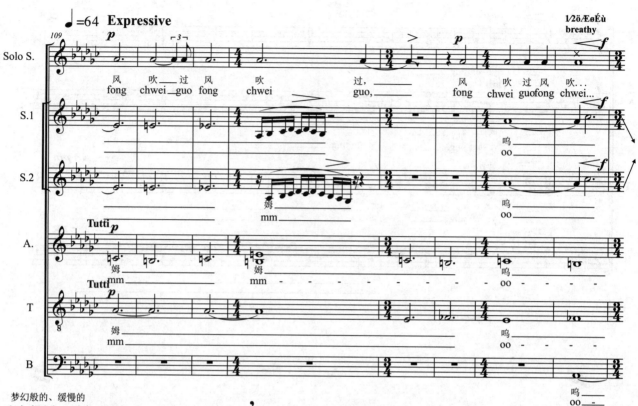

2. 月亮偏西了

《月亮偏西了》是由温雨川根据青海民歌改编而成的无伴奏混声作品，篇幅短小，民歌旋律性强，具有地域色彩。清华学生合唱团凭借此曲曾获2019年"世界合唱比赛暨欧洲大奖赛"青年组两项国际金奖；2018年教育部"全国第五届大学生艺术展演"一等奖。

开始的4小节引子，由女高音与女低音共同衔接完成一条旋律线，需要注意的是"哎""哟""啊""哈""嘿"这些语气助词，换字不要影响音色，要保持旋律线的完整性。第一句主题由男低音开始，要小心高音区位置对音准音色的影响。第7小节省略男低音声部，突弱 *pp*，下一小节的长音可做一点点小渐强，再将尾音"呀"字轻轻送出去。第9小节，旋律交由男高音，女低音、女高音声部依次衔接映衬铺垫，在旋律 *legato* 的线条中，加入十六分音符、三连音等灵动元素，注意力度对比，第11小节前两拍的"了嘛"自然渐弱，下一小节的旋律声部做"枣核"，要让这条旋律线有起伏，如果是平直走向，似乎缺少那么一点韵味。第14小节，再次用引子主题作为连接，第17小节女低音的装饰音要快，第18小节，男低音再次在高音区做级进下行，并有 *tenuto*，指挥要特别注意音准、音色，手势多给气息支持，单音挥拍，不必打出图示。

第19小节，对比的第二段。依然先由男高音引领旋律，随后女低音、女高音运用复调模仿手法，层层叠加推进，第21小节的"摇"先回到 p 再渐强，整体渐强要自然，不要突兀。两处句尾的处理，一处是第20小节，男高音延长之后带装饰音，可以做下滑音"甩"出去。另一处是第24小节，全体合唱在逻辑重拍上的"呀"，一定要轻声 *staccato*，有弹性。并且之后的休止符可以多停顿一拍，增强音乐表现力和戏剧性，而停顿之后的两拍"哎呀"要用极富表现力的语气和情绪慢

慢送出，千万不要快，稍拉开一点，至第 25 小节，再次以模仿手法，向 *f* 推进，男低音的半音下行对和声色彩的变化至关重要。第 29 小节男高音的 *rubato*，先紧后松，女低音正好接着这个速度自然地做 *meno mosso*，但是要注意下行时不要"塌"，保持好音准音色。最后第 32 小节的处理要把织体层次交待清楚，先收掉女低音、男高音与男低音，只留女高音保持一小节长音，注意音准气息的稳定。结尾处不做延长或自由处理，按照节拍时值准确收掉，不拖泥带水，但收掉之后，指挥可以定一定音乐情绪再放手。

月亮偏西了

混声合唱

青海花儿
温雨川

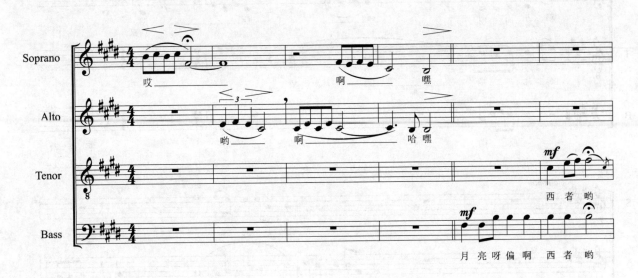

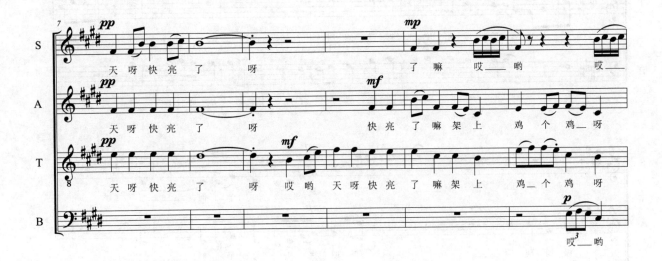

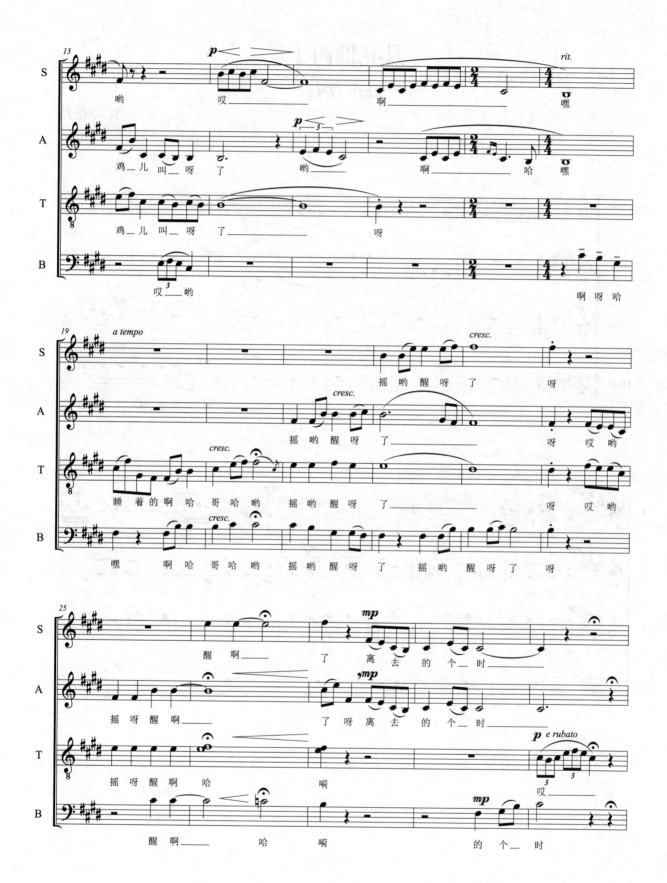

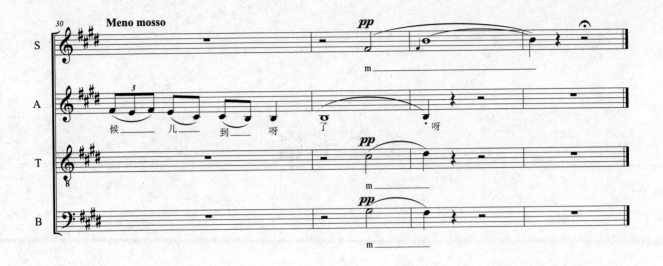

3. 三十辐

《三十辐》这首无伴奏混声合唱由崔薇创作,歌词取自老子《道德经》。这首作品将西方作曲技术与中国传统元素相结合,表达中国的哲学思想的同时,也反映出中国年轻作曲家对现代合唱理念的积极探索。清华学生合唱团凭借此曲曾获2019年"世界合唱比赛暨欧洲大奖赛"青年组国际金奖。

♩=50,4/4拍。一开始的引子通过延长音、连续后半拍的非逻辑重音与二度音程的运用,已颇具古风诗意。第5小节,*Moderato*,速度流动,男高音与男低音由带*tenuto*的八分音符以四、五度音程的方式同步行进,形成一条和声的旋律线,两小节一句并反复五次。女高音与女低音,先是同唱一条旋律,后形成四、五度音程对位,采用传统五声调式(降E宫),八分休止符、前十六后八、四个十六分音符增加了旋律的流动性,更具吟唱风格,后面变宫偏音的加入丰富了色彩变化。指挥要注意同音重复的八分音符要有音乐走向,如第7小节第四拍、第10小节第一拍,要有一点*staccato*且自然渐弱,轻盈有弹性,将乐句交代清楚。而第11小节第三拍后半拍进入的连续三个八分音符,则要做一点点渐强,推到下一句。整体而言把握好自然的音乐情绪,要随着旋律音型的走向做起伏。第15小节,复调模仿手法使得旋律与和声的纵向关系改变,多条横向线条铺展开来,第18小节,女声"绕来绕去"的韵味及律动感要富于色彩变化,一直酝酿到第22小节,带装饰音的重音,指挥要注意反向进行的柱式和声色彩,可采用"先入"指挥法,找一找用装饰音把重音往回"拽"的手感,同时注意下一小节十六分休止符要"声断气不断",还要保持在整体*legato*的横向旋律线条中。

第26小节,赋格。先由男高音进行两小节的主题,之后女低音下四度答题。第31小节,男高音紧缩主题,之后女中音再次答题。第34小节女高音是女低音第

一次答题的上五度模仿，两小节之后，男低音进行下四度离调模仿。第 38 小节，女低音上五度模仿，两小节之后，女高音上五度模仿，之后紧缩主题叠加式模仿，向全曲高潮部分推进。该段指挥注意第 41 小节，男声带重音的字，音头要一点点递进；第 44 小节，除了女高音长音保持，其他声部果断收束，不拖泥带水。指挥要把握好整段主题、答题、对题的声部层次与音响平衡，调性色彩有变化时，注意音准音色的稳定统一。

第 44 小节，*Largo*，柱式和声"圣咏"式风格，带"ha"尾缀，要拉满拉宽，音色饱满厚实圆润，气息稳定支持。第 47 小节正拍可以做一点点 *fp* 带渐强，第 49 小节男声 *fp*，女声后半拍 *p* 贴进来，随后三次音型模仿，在低音和声的支持下，层层推进，继续运用复调模仿手法丰富织体层次，至第 56 小节，和声逐步叠加并持续推进渐强。

第 57 小节，*Moderato*，再现。男高音与男低音两小节一句，固定乐句重复四次。女高音与女低音进行同样的主题模仿，加外音的和弦碰撞出新鲜色彩，随后逐步缩减，渐弱消退。指挥注意三次外音和弦的色彩效果与力度平衡，带重音之后的渐弱幅度要均匀，尤其以"ha"为词要注意气息的松弛与流动，不要只用口腔音，包括最后一个八分音符"u"结束，要让大家沉浸在这样的音乐氛围中，慢慢醒来，意犹未尽，余音绕梁。

三十辐
Thirty Spokes

文本摘自老子《道德经》
作曲：崔薇

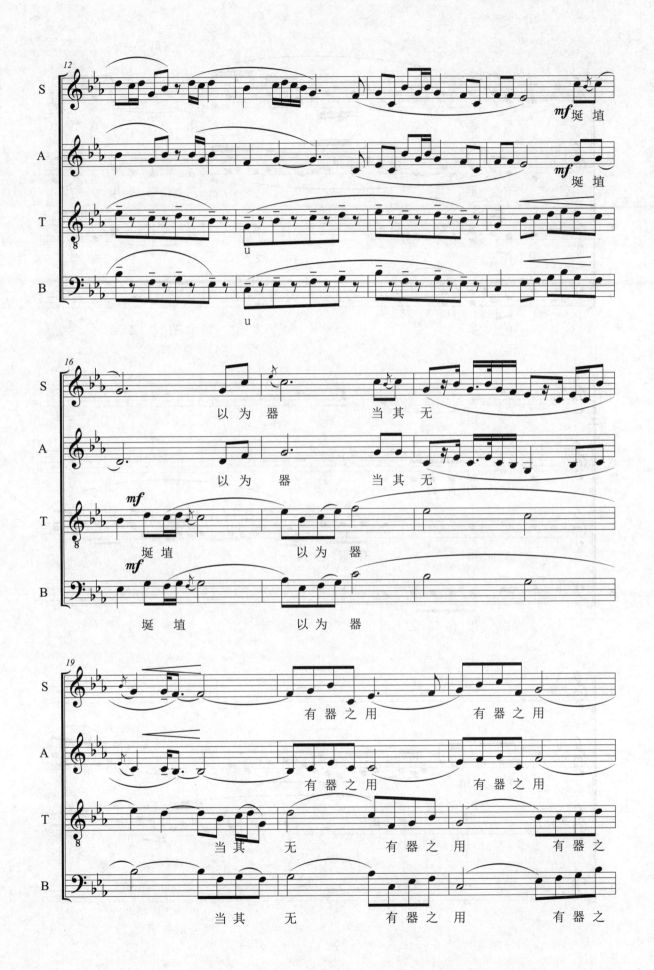

4. 二月里见罢到如今

《二月里见罢到如今》是由清华大学 2017 级男中音特长生王秀峰同学根据陕北民歌的曲调旋律改编成的一首无伴奏混声合唱，清华学生合唱队演唱此曲获教育部"全国第六届大学生艺术展演"一等奖。

第 1~5 小节的引子由女高音和女低音衔接而成，从第 6 小节开始，男低音率先领唱，男高音紧接加入，随后主题交由女低音，女高音的点缀音型增强了灵动活泼的效果，之后的第 14 小节旋律来到女高音，第 18 小节男高音模仿女高音的点缀音型至第 21 小节结束。这部分整体力度层次变化对比不强，主要是旋律线条与和声变化，指挥采用常规图示和拍点手势即可。

第 22 小节进入情绪烘托和力度对比的段落，"对面"二字可采取 *staccato* 轻盈的跳音处理，***fp*** 要夸张，紧接的渐强要快速推上去。第 27~28 小节"远远看见"情绪要充分，尤其"看见"这两个字，可采取"先入—回弹"的手势将软重音呈现出来。第 31 小节为全曲最高潮的乐句，并在"招招手"有 *rubato* 的提示，我们的处理方式为拉宽，之后的"不是那"则强调字头，甚至可以带一点哭腔，将阿妹思念阿哥的情绪充分饱满地表达出来。第 38 小节的"扬长走"渐慢多一点，表现出阿妹期待落空后失落忧郁的情绪，这一句结束后稍稍停顿一下。再回到开头主题再现，男低音吟唱"二月里见罢到如今"，直至最后四声部的哼鸣和声结束。

指挥要注意的是，该曲虽然没有明显的速度变化，但随着情绪质朴的表达与语气的对比，不经意间已经有了力度与速度的起伏变化，尤其中间 *rubato* 的几个小节更是全曲艺术性、戏剧性呈现的最关键的地方，比较考验指挥与合唱队员的情绪铺垫与驾驭程度。另外，开头与结尾的速度与力度呼应要保持统一。

二月里见罢到如今

Never Meeting since February

陕北民歌
王秀峰

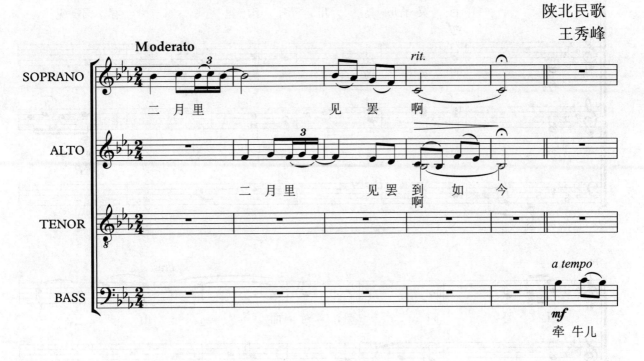

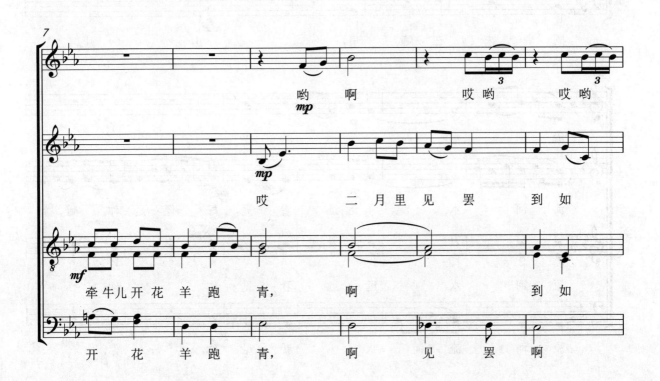

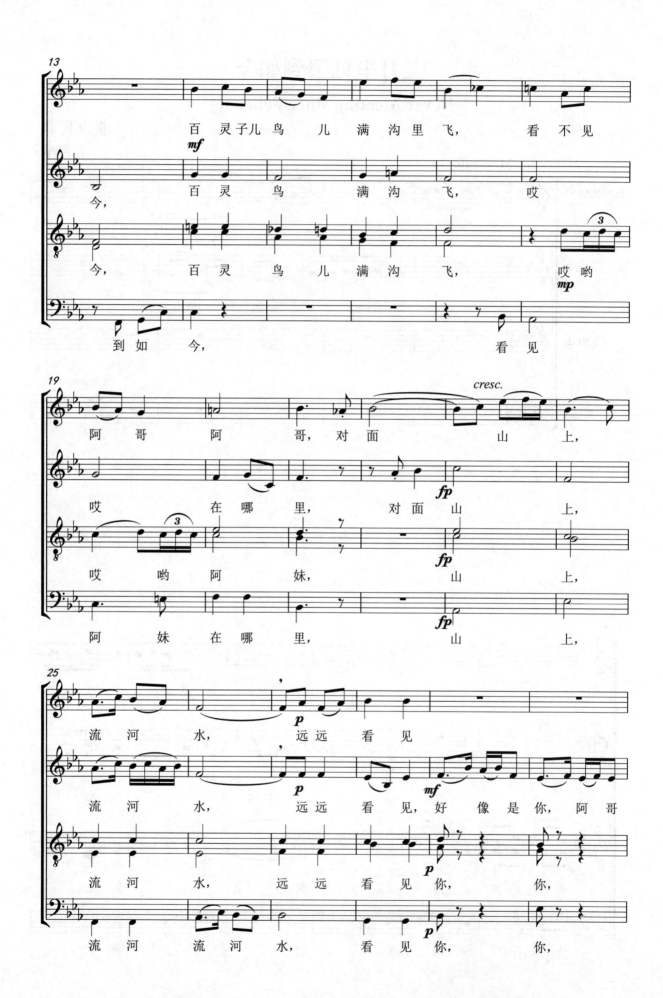

第二章 获奖作品指挥技巧及艺术处理 073

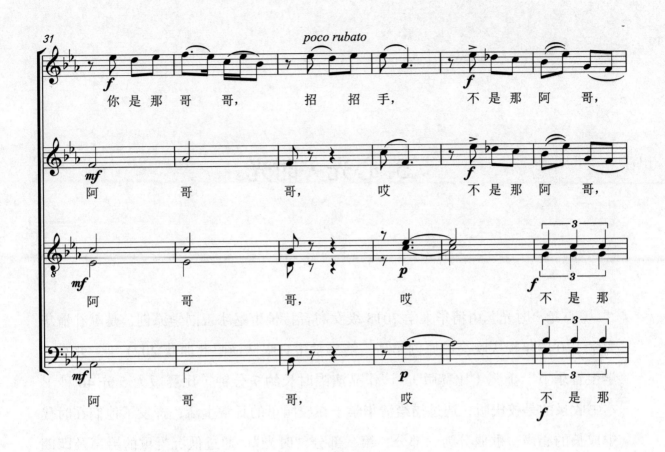

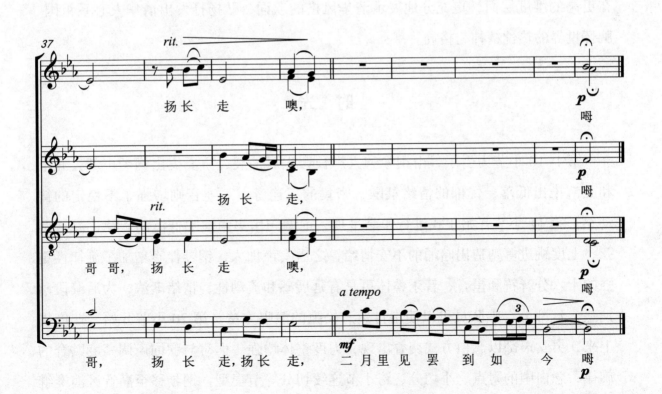

5. 心光·时光

《心光·时光》由清华大学2018级女高音特长生赵冰玉同学原创，是献礼清华大学110周年校庆晚会的原创作品，清华学生合唱队演唱此曲获2021年"北京大学生音乐节"金奖（比赛版）。该作品演唱时长约7分钟（比赛版为5分40秒），本书收录的是校庆版，通过描绘清华学子在校园里的日常生活，抒发了他们在时代中成长的心声。歌曲分为三部分：第一部分"时光"，通过低沉凝重的男声及朗朗上口的rap说唱念白，将同学们的日常压力生动表现出来，同时也劝慰同学们以平和心态面对困难。第二部分"追光"，用欢乐的圆舞曲描绘了学堂路、情人坡等共同的清华记忆，记录了每个人在校园里与他人产生的美妙联系。第三部分"心光"，在更高的维度层面，更充分地展示清华风格的歌词，弘扬抒发出清华人心系祖国、胸怀世界的热忱精神与格局。

时　光

第1~10小节为引子，由钢琴和人声长音先后铺展，主要突出钢琴声部，减七和弦渲染出低落、忧郁的情绪氛围，密集的三连音、五连音则增强了不稳定的律动感。第11小节开始正式进行作品呈现，前两句由男声演唱低沉的旋律，减三和弦、七度跳进等塑造出暗涌的不安情绪，之后女声加入，钢琴伴奏增加了旋律性更强的十六分音符和琶音，音乐整体更具有延展感和流动性，情绪渐浓，为后续段落铺垫，这部分合唱队员可以使用自然、松弛的演唱方法。第20小节开始，速度提上来，男女声部以念白方式交叠出现，力度整体增强。面对与歌词声调高度贴合的旋律，念白中的附点、小切分、跨小节连续切分等节奏型，钢琴移至高音区演奏继

续烘托情绪，并于第 28 小节到达顶峰，指挥要充分调动合唱队员的歌唱情绪，以直声为主，力求表现真实生活的状态。此后，指挥可以根据演唱者的状态和情绪，做一个多于 1 小节（5~6 拍）自由休止的停顿处理，不要急于接后面的乐句，充分营造出戛然而止的状态。接下来力度层级降为 *p*，钢琴变为舒缓的八分音符分解和弦。合唱声部由低到高逐渐汇入，力度渐强，末尾转入同主音 F 大调。

追 光

第 40 小节，F 大调，6/8 拍圆舞曲节奏，清华校园的标志性"下课铃"旋律出现，音乐迅速切换为欢乐的氛围。第 66 小节，四声部起伏错落，钢琴织体在柱式和弦基础上加入旋律线条，音乐形象更加舒展灵动。第 70 小节开始男女声部扮演各自的角色展开叙述，这一段抒情场景指挥注意情绪转换，多用线条感的手势动作，以手臂带动，手腕轻轻给出律动提示即可，不过分强调节拍，充分展示角色的戏剧感。合唱队员要注意声部之间彼此聆听，塑造出富有层次感的音响效果。第 77 小节重属七和弦的使用丰富了和声色彩，适当的渐慢和延长带出短暂的凝滞感，而后恢复原速，以柱式和声收束。钢琴继续展开，借用约翰·帕赫贝尔卡农的片段作为间奏，在第 87 小节回到 4/4 拍，第 91 小节转至 G 大调。

心 光

第 92 小节钢琴织体变为流动的十六分音符，音乐情绪舒展饱满。第 102 小节开始的两短句旋律由女声演唱，用大小和弦反差形成明暗对比。第 104 小节的两个离调和弦带来和声色彩的变化，减七和弦营造出紧张感，四声部交错演唱"闪烁"，第 105 小节迅速渐强为即将到来的高潮蓄势。第 114 小节进入全曲情绪最高点的乐句，力度达到 *ff*，高低声部交替演唱主旋律，钢琴的三连音节奏型增强了音乐的推动感。这部分可以适当增加共鸣腔体的使用，音色更加厚实，指挥要带动同学们展现强烈的表现力，全部使用"大开大合"的线条图示，气口和乐句的提示清晰充分，第 121 小节离调和声阻碍终止，衔接尾声段落。

第 122 小节为尾声部分，回落至平静诉说的情绪，前两句由男女声部分别演唱，于结束句汇合。钢琴的留白和节拍的变换使乐句微微抻开。第 130 小节四声部

到达终止和弦，钢琴以"下课铃"的抒情变奏略微展开，最后走向全曲的收束。

　　需要注意的是，作品的段落划分较细，音乐形象和情绪反差较大。总体来说，从第一部分至第三部分，依次经历了如下的情绪变换：（第一部分）惆怅—郁闷—焦躁—沉思—释然—（第二部分）轻松—欣喜—幸福—（第三部分）深情—昂扬—诉说。指挥与合唱队员要迅速调整情绪状态，通过力度速度的变化、咬字语气的设计、用声方式的切换以及与钢琴伴奏在不同层次的高度配合来完成各部分音乐形象的塑造。

心光·时光
清华大学 110 周年校庆献礼

词/曲 赵冰玉

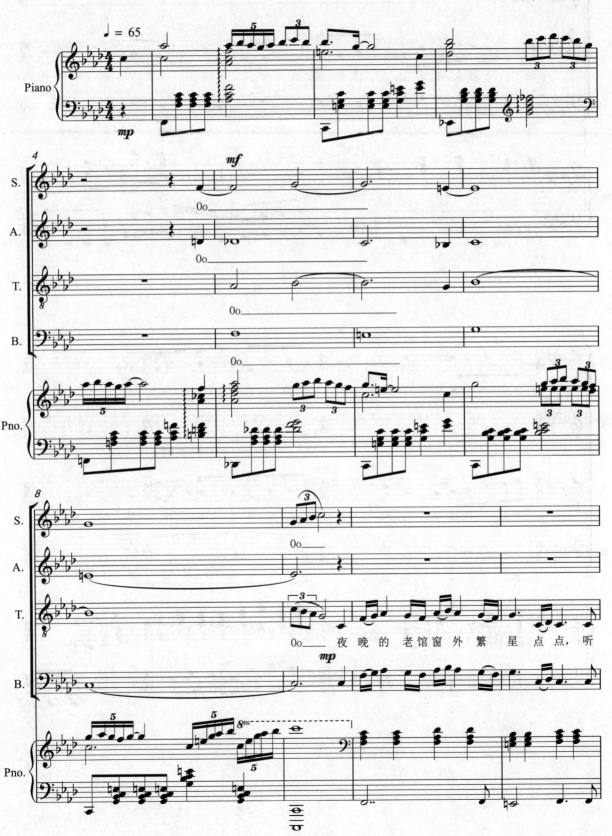

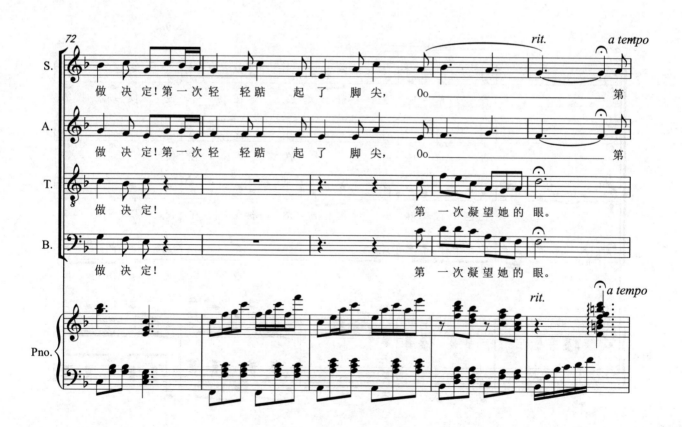

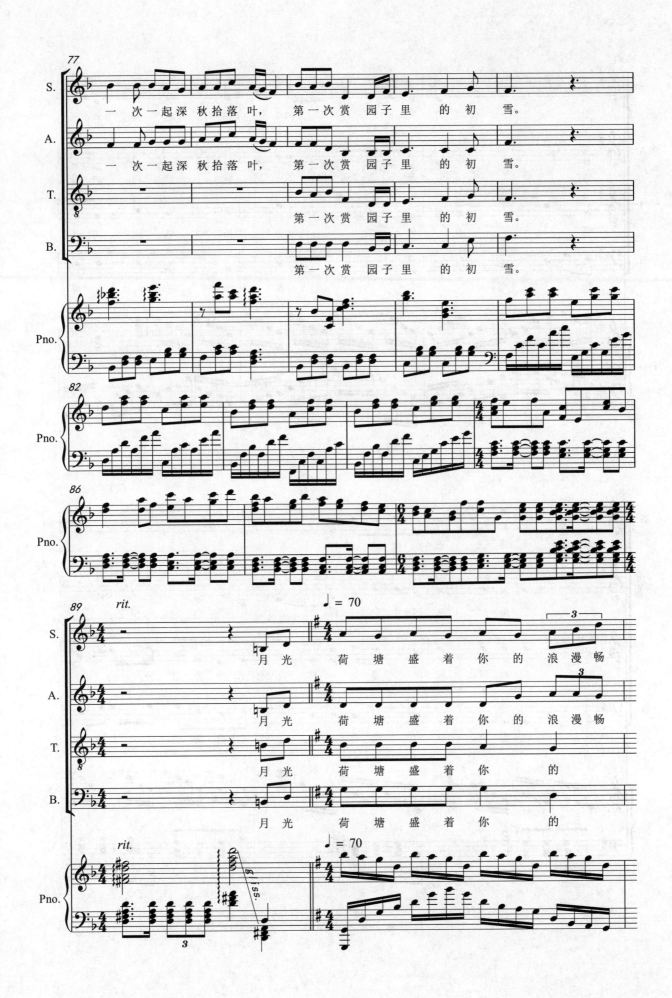

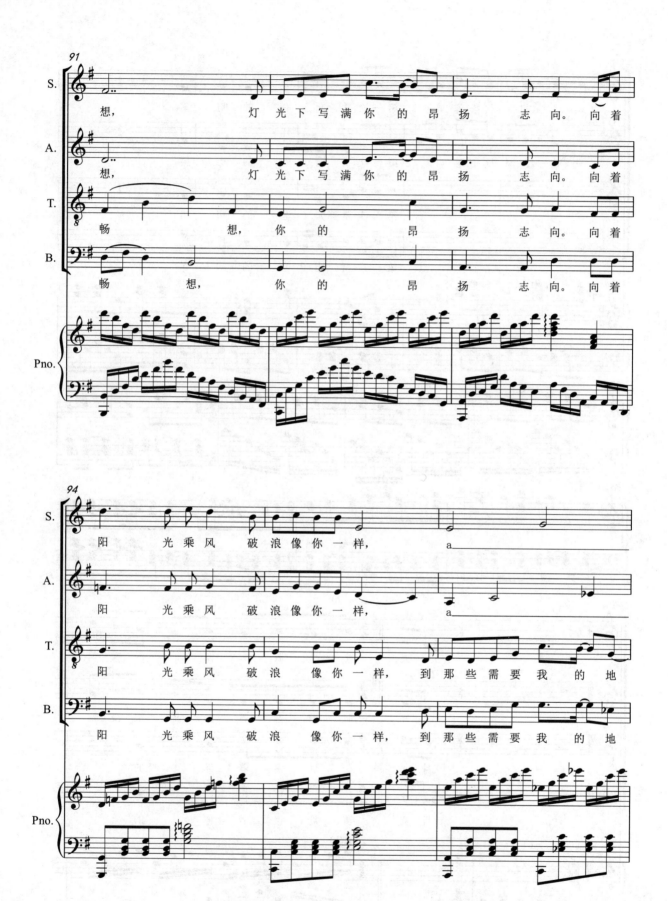

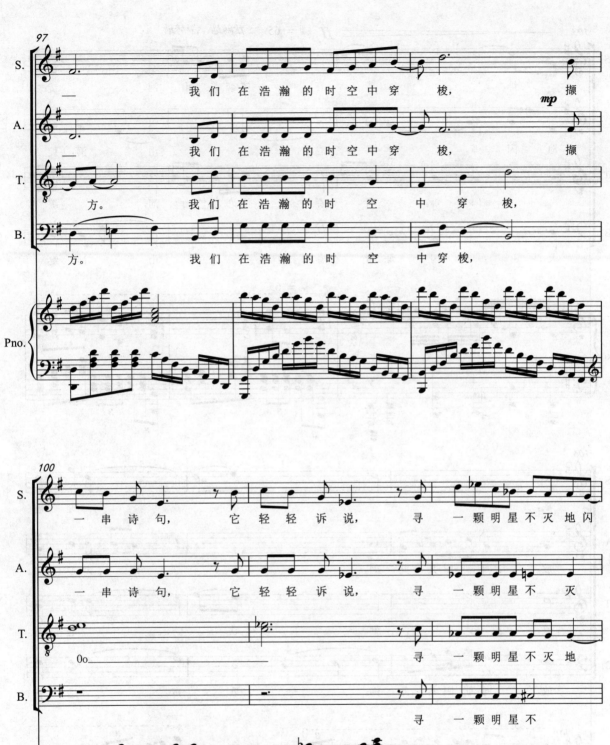

第三章

原创作品排练技巧及艺术处理

1. 马兰花开

《马兰花开》是清华大学大型原创话剧《马兰花开》的同名主题曲，由化学工程系 1997 级校友解峰作词，电子工程系 1993 级校友缪杰作曲。《马兰花开》这部校园大型原创话剧，生动讲述了"两弹元勋"邓稼先为祖国核武器事业呕心沥血、忘我奋斗的不平凡人生，展现了以邓稼先为代表的科技人员崇高伟大的爱国精神和严谨创新的科学精神，歌颂了他们默默无私的奉献精神与高尚纯粹的人格魅力。主题曲用温暖的旋律描述了这段在马兰基地的动人故事，是清华学生合唱队二队（学员队）的教学曲目之一，常在学校各类活动中演唱，加入钢琴的即兴伴奏，效果很好，反响热烈。

该曲结构短小精悍，旋律优美，和声简单却很有效果，织体层次丰富饱满。先是一个"哼鸣"的引子，将主题开门见山地推出。第 9 小节由女低音与男低音声部率先演唱主题旋律，另外两个高声部以"哼鸣"衬托铺垫。前四句歌词指挥可以按照"起承转合"的曲式结构将音乐走向与起伏变化做出来。要注意的是连续八分音符演唱时，注意咬字位置及口腔状态的统一，*legato* 乐句要有很好的气息支持。第一段副歌部分，高声部与低声部一起演唱，力度可以不用推太强，换气位置不要太明显。

第二段，第 26 小节，依然由两个低声部演唱主题，高声部是和声对位，该段情绪要烘托出来，发音咬字要圆润饱满，第 32 小节按照音乐走向做一点渐弱，但在下一小节"凡"字上，马上推一个渐强。这一段的副歌部分要更深情，更激动。第 37 小节，正拍长音"传"字做一个突弱并渐强，最后一句渐慢可以在长音上做一点点延长，直至声音渐渐消失，音乐画面逐渐模糊，在意境中收拍。

该曲指挥要注意段落结构的对比，情绪的铺垫与烘托，引子"哼鸣"时的积极状态，*legato* 横向挥拍的线条感与呼吸感，咬字及归韵要注意演唱状态的统一。

马兰花开

清华大学大型原创话剧《马兰花开》主题曲

解峰 词
缪杰 曲

2. 山的远方

《山的远方》由清华大学 2017 级男中音特长生王秀峰同学原创，他受到诗人王家新所作现代诗《在山的那边》及周娟老师所作曲《风》的启发而产生创作灵感。

王秀峰把对这两首作品的理解和情感倾注到清华大学校歌的旋律之中。其在序言中写道：小时候，清华在山的远方，我原以为清华就是我生命中最大的海洋；可如今，我终于走上山岗，才发现在原来的远方，仍有更多的山川、更深的海洋。而这一路征途之上，依然是山。

本曲音域适中，节奏简单，演唱难度不高，洋溢着青春气息，但考虑到歌词尤有诗意且押韵，因此对于咬字的要求比较高，歌者要非常清晰地唱出歌词的声母与韵母，如朗诵一般，切忌只注重美声的发音方法而失去了语言的亲切感。带有声母 zh、ch、sh 的词，如"常""山""受伤""终于"等，指挥需要注意，多强调歌词的"语气"，特别是在切分音节奏上的词，用"语气"作为动力来推进音乐，将歌词、节奏、旋律视作一个整体来处理。此外，歌词大多押在 ang 母音上，每一句的结尾都需要统一腔体，"想""方""向""洋"等落在长音上的字，要让演唱者尽量统一口腔的空间，这样才能做到吐字的一致性。

相同的主题旋律在全曲中一共出现五次，随着声部的变化与叠加，音乐的层次愈加丰富，旋律的织体愈加多样，因此排练时需要体会不同声部以及声部之间组合起来的音色特征——在女声与男声的单声部过渡与衔接之处，既不能显得突兀，同时也要展现出男声独特的温厚音色。从单声部旋律切换到双声部的复调时，需要配合力度处理，展现出两个声部的交织，在双声部到四声部的转调之后，情绪达到最高潮，和声需要更加饱满。

本曲另一个巧思在于将《清华大学校歌》的旋律作为复调的旋律，校歌的歌词

与和声在改编后更加贴合本曲的意境。校歌旋律是一条"暗线",通过哼鸣、内声部等形式表现,指挥在处理时要注意到这条"暗线",形成内外声部间的巧妙"对话"。相较于外声部,内声部的表达更加含蓄,外声部需要在音色上也呈现出"包裹"之感。

 看似单调乏味的钢琴织体其实蕴含了特殊的寓意。不断敲击的四分音符,就像一个匀速的时钟:时光的流逝意味着心智的成熟。所以,钢琴伴奏需要随着时间的走势与声部的音色特征,在不同的段落演奏出不同的力度,表达出不同的情绪,与合唱形成有机统一的整体。

山的远方
The Far Side of the Mountain

王秀峰

第三章 原创作品排练技巧及艺术处理

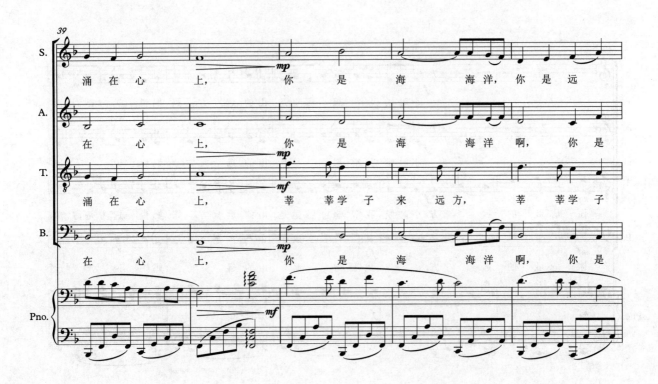

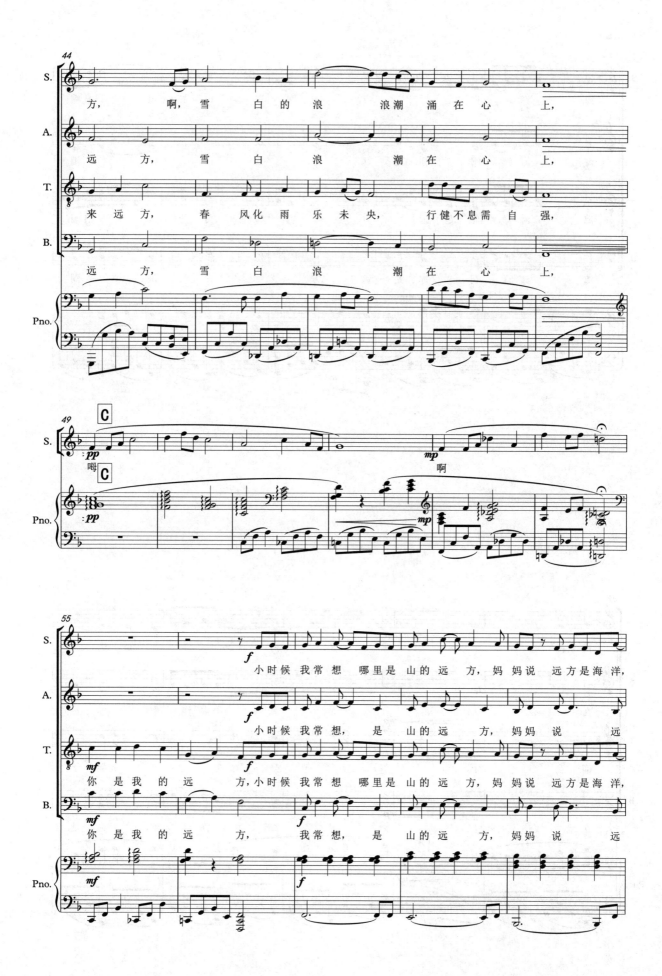

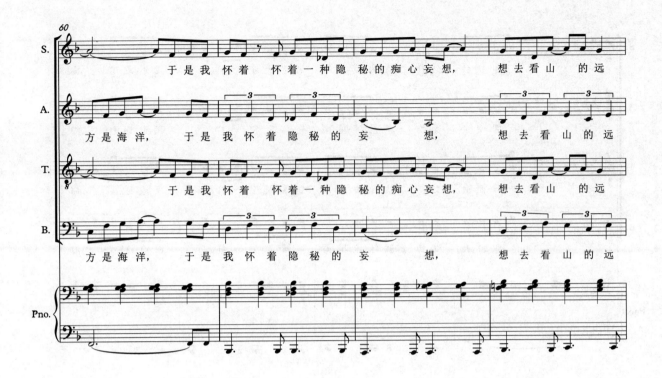
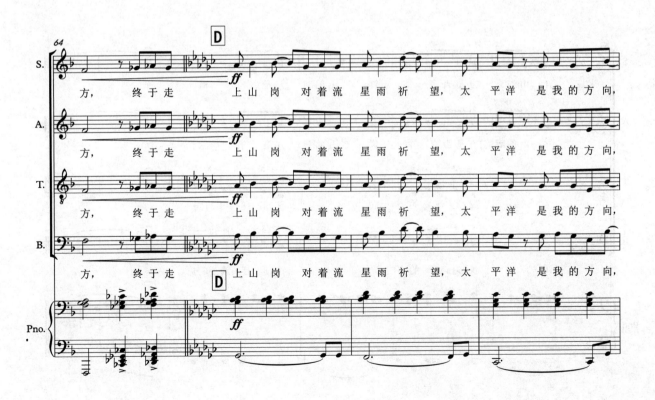

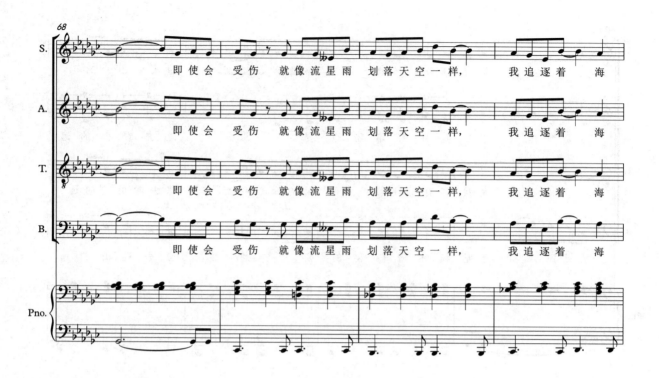
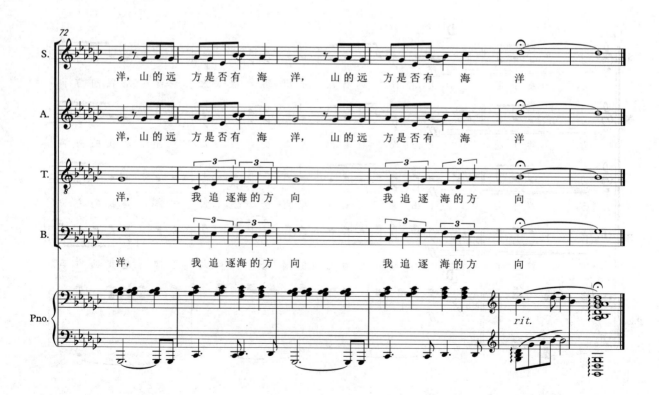

3. 摇 篮 曲

《摇篮曲》是流行于我国东北地区的一首民间小调，歌曲旋律优美、意境悠扬，是东北民歌中的经典作品。清华大学 2019 级男低音特长生景雁南同学根据其旋律曲调将之改编为无伴奏混声合唱，完成于 2022 年，以质朴的语言与真挚的情感，描绘了纯洁伟大的母爱，体现出东北地区人民的情感与美学风格，同时也通过这部作品表达了对父母、亲人细腻的情感、对家乡故土深沉的依恋和对未来的无限遐想。

这首作品是典型的起承转合的单段体，带前奏与尾声。全曲共分为四个乐句，每个乐句又由四个乐节组成。旋律为典型的中国民族五声调式徵调式，加上偏音"变宫"，使音乐线条更加悠长柔美。整体旋律起伏不大，在平稳中向前发展。主要以二度和三度为发展手法，营造出静谧祥和的意境。

引子用"u"母音、每个声部依次进入铺开的方式展开了一幅安静的东北民间的画面。第 5~7 小节女高音的旋律形成八度，需要注意换声点的连贯，不要破坏线条。第 8 小节女中音声部"棱"字的二度音程碰撞产生很美妙的效果，以及第 10 小节"叫铮铮"三个字，第二声部连续小二度进行，这些地方对于音准的要求较高。第 13 小节，男高与男低声部演唱主题，与女高和女低声部以首尾相接的形式发展进行。第 15 小节男声的"摇篮轻"要轻轻地唱，需要歌者的咬字、气息紧密配合。第 17、18 小节男声的"宝宝""眼睛"，此处运用四分音符跳音的写法，而非短促的八分音符，意在强调妈妈对宝宝更有爱意的展现。B 段之后的第一个难点在第 23 小节女声的"叮咚"，作者采用一二声部以模仿的方式，营造出回音的意境和身临其境的真实感。此处跳音要清脆而不失柔美，要求歌者在吐字后仍旧保持较好的腔体共鸣，指挥的手势要以轻盈灵动的拍点进行配合。第 30 小节"眉儿那个

轻,脸儿那个红"由四个声部依次进入发展,声部之间的衔接需要着重练习。B段与C段衔接的部分采用6/4节拍变换,同时由d小调转为f小调,转调过程中的变化音要注意音准。C段是全曲情感最浓郁充沛的段落,利用了四声部柱式和弦的写法,此处的表情标记为"*mesto*",希望是带有一点悲怆的感觉。D段进入尾声,整体要"*sotto voce*",即"轻声演唱",需要歌者横膈膜更强大的控制力。第51小节运用了离调的手法,还原a音准需要格外注意。其他声部从伴唱至消失,只留下男低声部独自吟唱,渐行渐远,仿佛伴随着摇篮曲中进入香甜梦境,此段指挥手势幅度不要太大,更多进行线条的延展。

献给我的故乡
Dedicated to my hometown

摇 篮 曲
Lullaby

无伴奏混声合唱
For SATB a cappella

东北民歌
Northeast Folksong

景雁南
Jing Yannan

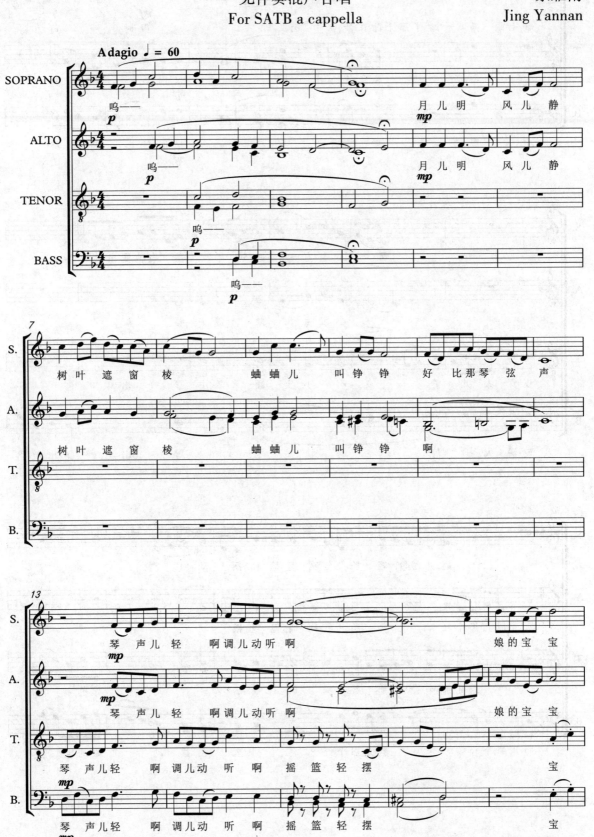

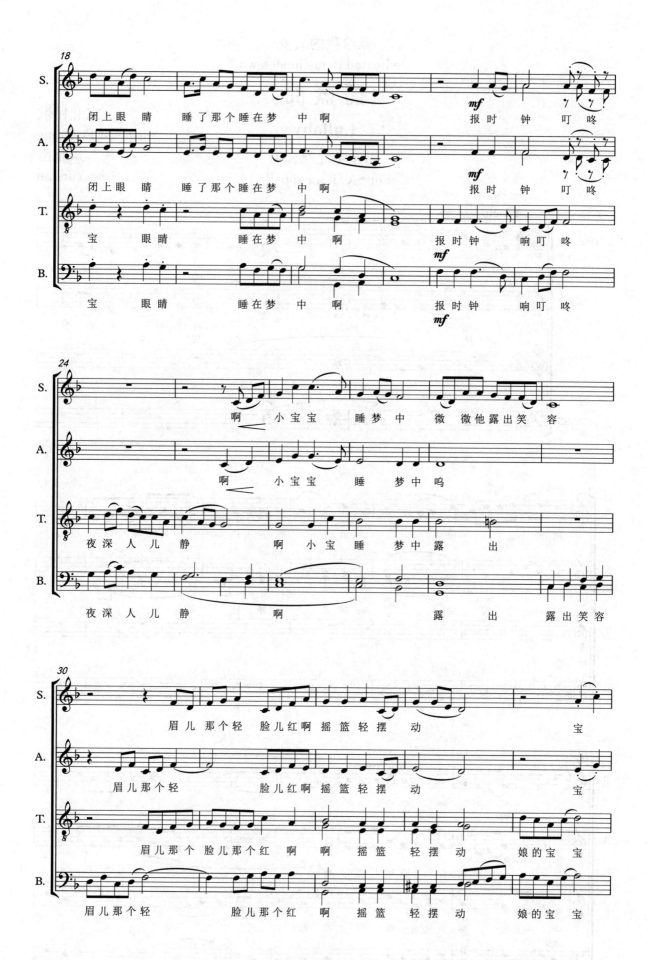

第四章

学生原创作品

第四章

1. 你陪伴我

徐荣凯 词
赵冰玉 曲

A 绘景

歌词：
你陪伴 你陪伴

我背着画板，在园子里行走。常青藤 爬上学堂的窗口，看阳光洒满绿树的枝头。清风漫舞，水木

2. 致 先 生

冉天枢 词
赵冰玉 曲

第四章 学生原创作品

第四章 学生原创作品

作曲者说明：黄自先生一曲《思乡》，诉尽了天涯游子的衷肠。悠悠百载光阴，心系故土的知识分子，孑然远渡，用青春的希冀捎来重洋之外的新风，一点点编织出新中国的形象。今天，世界早已近在咫尺之间，可是我们与先辈仍怀着共同的执着。这条求索的路上，我们已不再孤独，因此我们愈加感佩着他们的孤独。

谨以此曲，致敬前方引路的身影。愿先生们有知，在我们的歌声中，寻到隽永的告慰。

3. 黄杨扁担

重庆民歌 秀山花灯
王秀峰

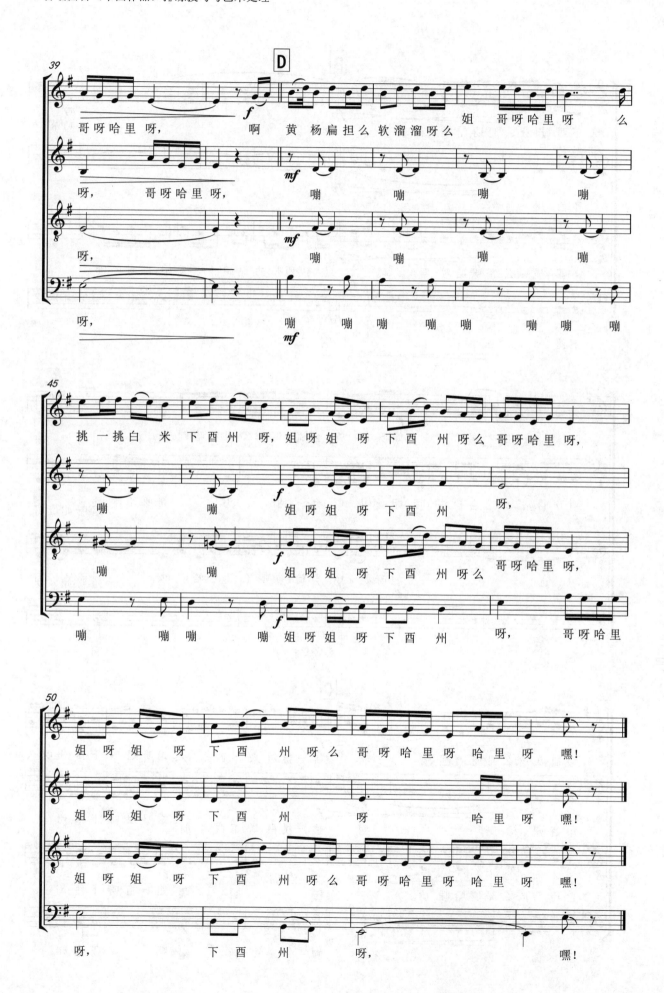

4. 雨后西湖

黄自艺术歌曲小品
王秀峰

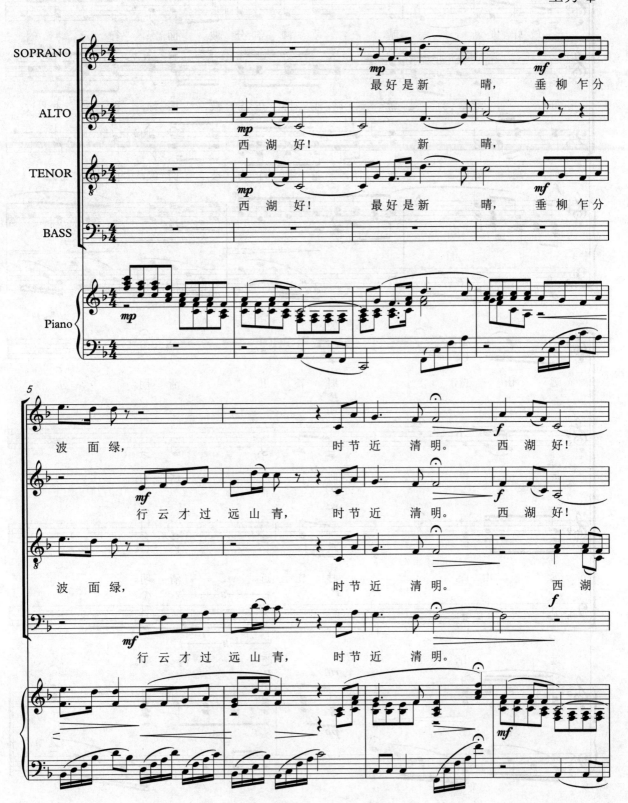

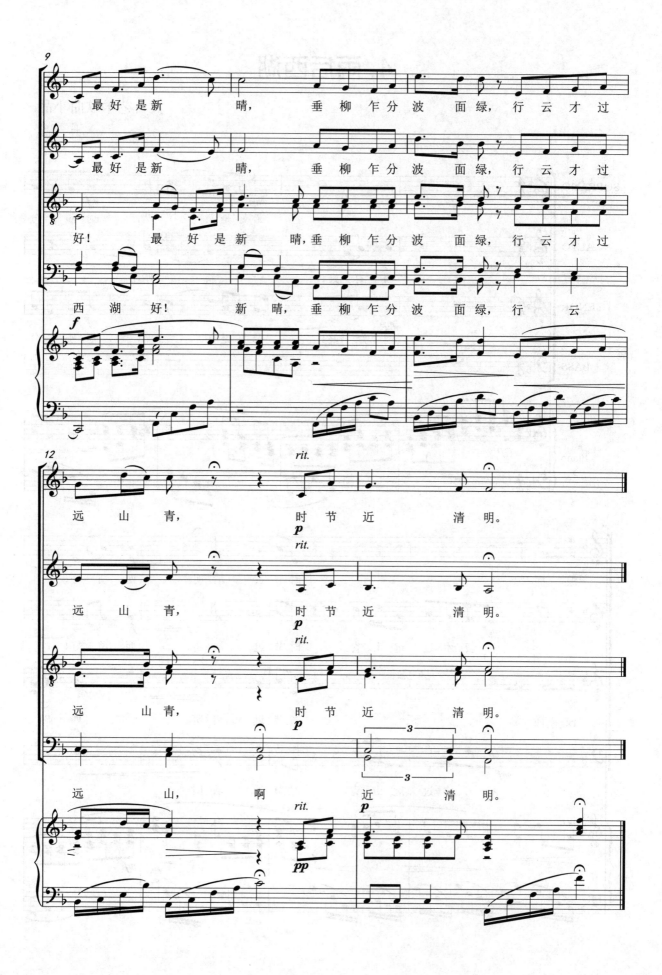

5. 蓝花花

陕西民歌
王秀峰

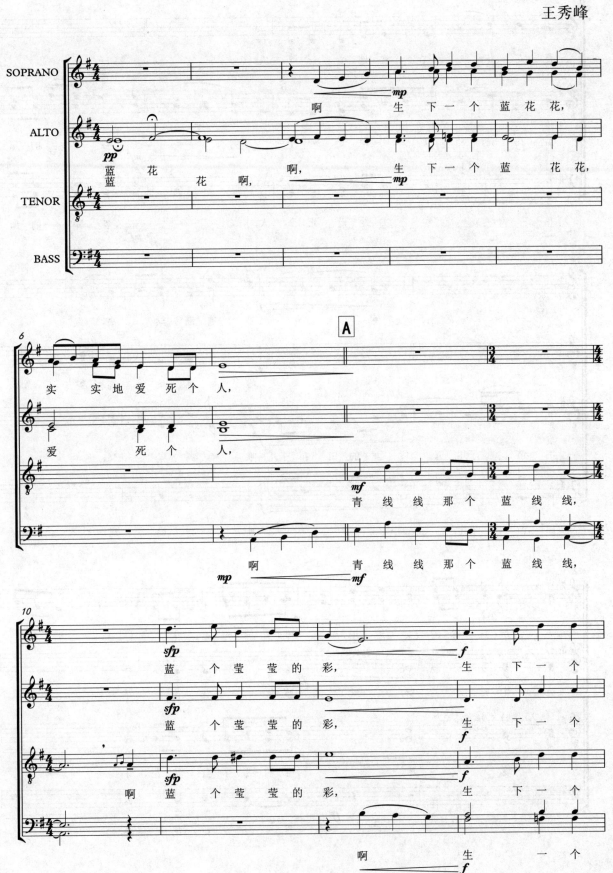

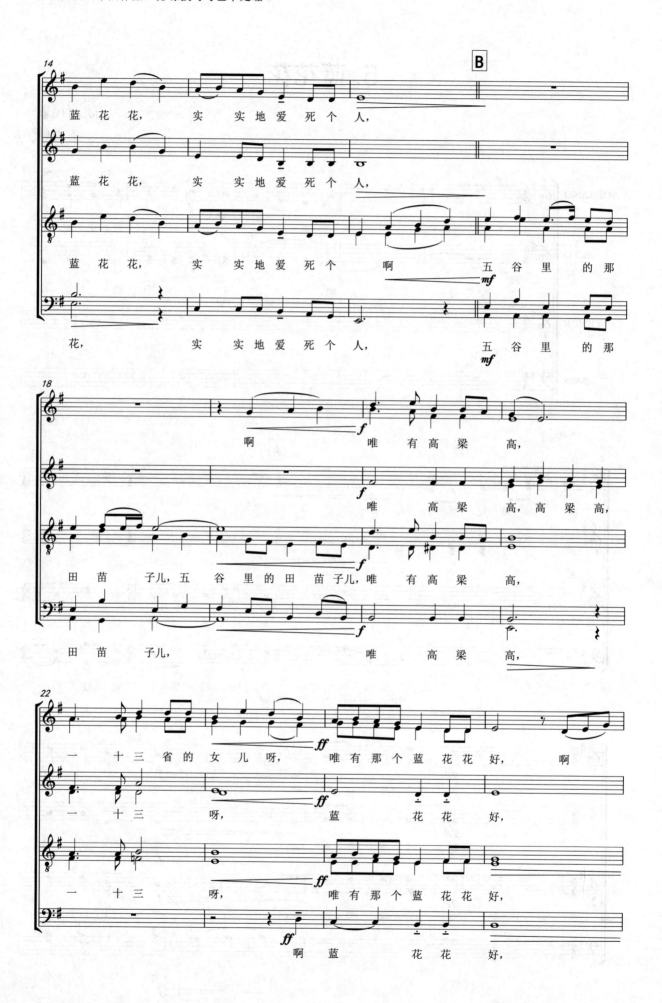

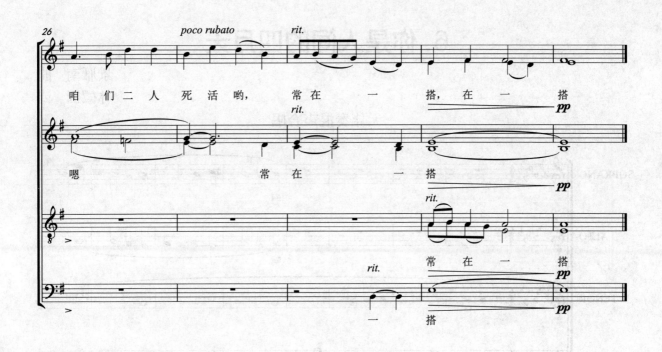

6. 你是人间的四月天

景雁南 曲
林徽因 诗

无伴奏混声合唱

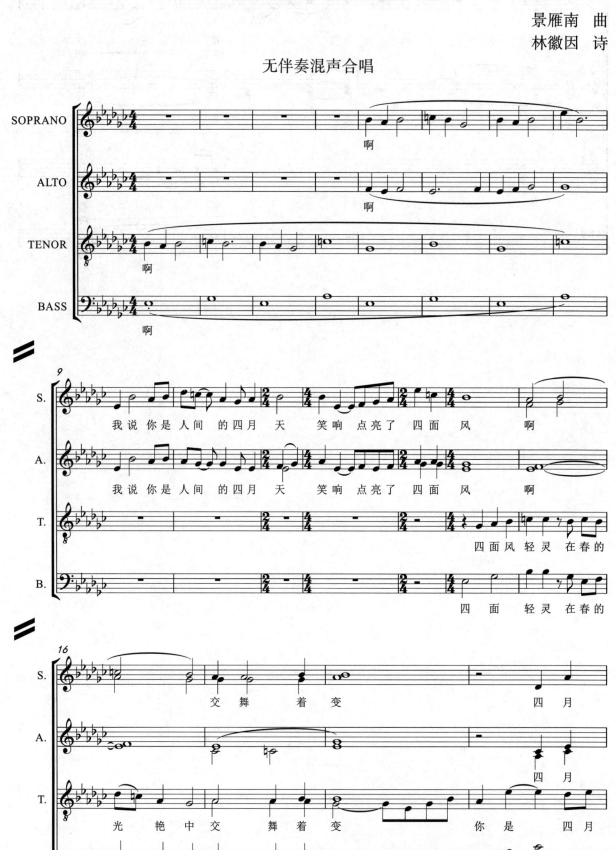

第四章 学生原创作品

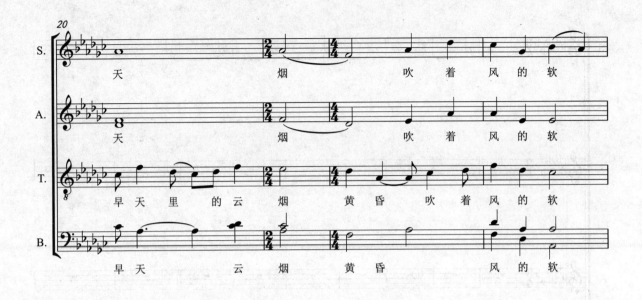

第四章 学生原创作品

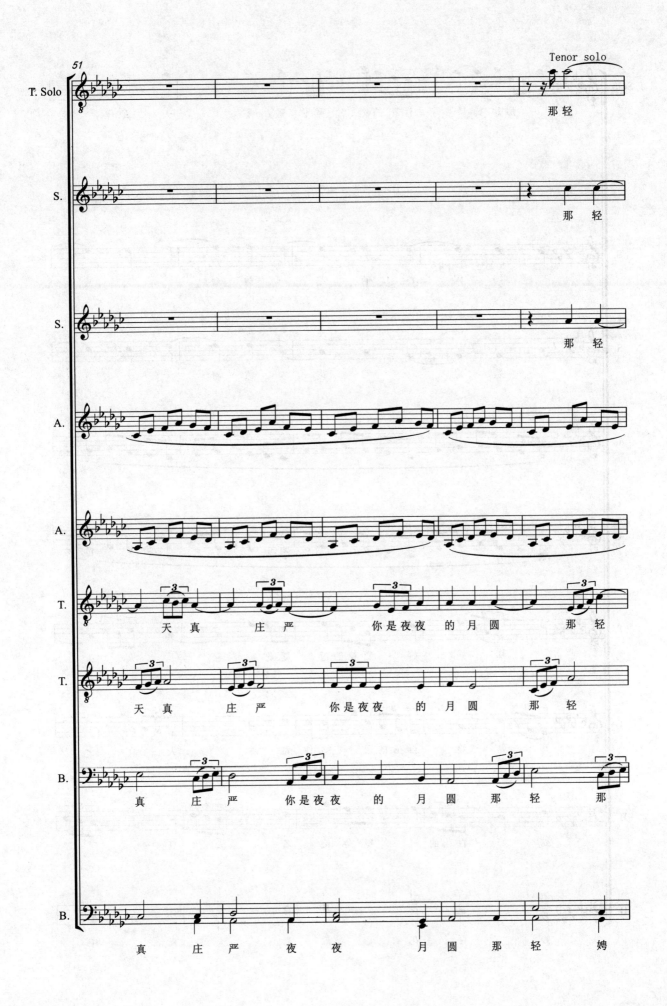

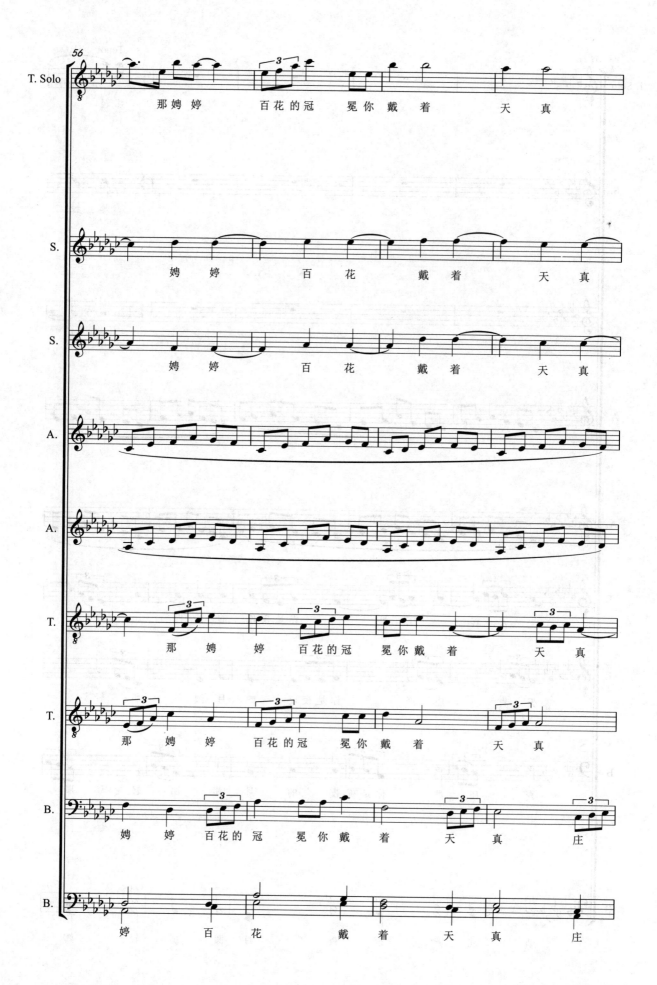

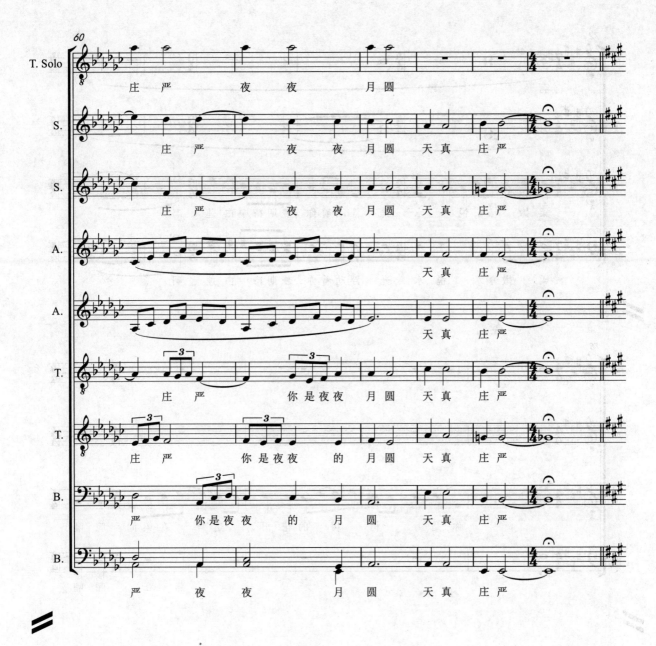
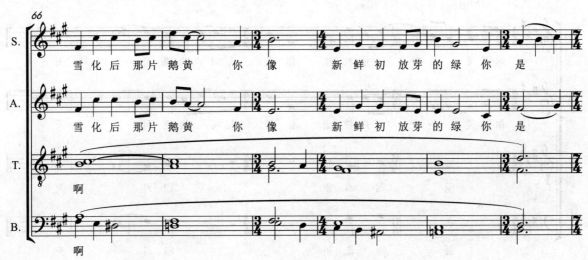

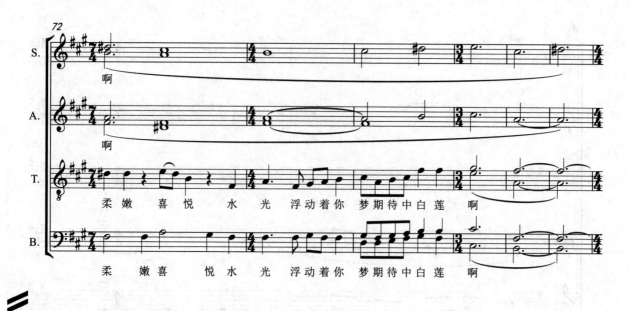
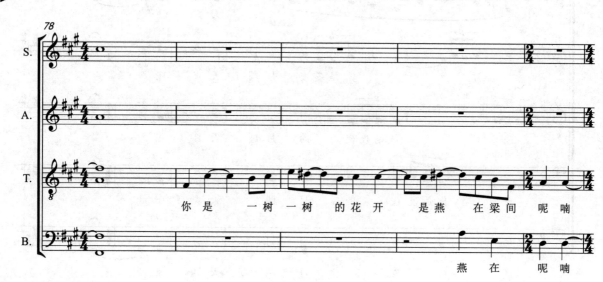
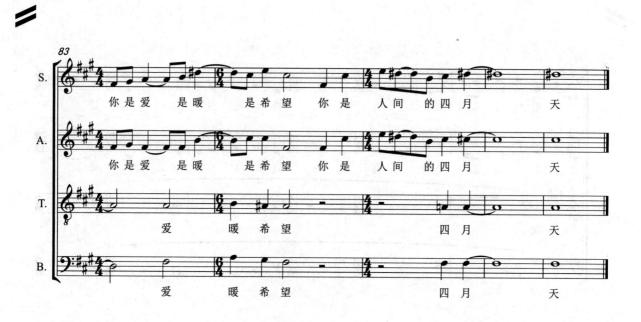